Master of Post-Impressionism
Gauguin

法国后印象派大师解码

跟着高更学绘画

张宏　著

上海人民美術出版社

图书在版编目（ＣＩＰ）数据

跟着高更学绘画 / 张宏著. -- 上海 ：上海人民美
术出版社，2022.1
（法国后印象派大师解码）
ISBN 978-7-5586-2256-4

Ⅰ. ①跟… Ⅱ. ①张… Ⅲ. ①高更(Gauguin, Paul
1848-1903)－绘画评论 Ⅳ. ①J205.565

中国版本图书馆CIP数据核字(2021)第250367号

法国后印象派大师解码

跟着高更学绘画

著　　者: 张　宏

责任编辑: 张乃雍

技术编辑: 陈思聪

责任校对: 张琳海

封面设计: 孙　芳　胡怡纯

排版制作: 唐晓露　唐　锐

出版发行: 上海人民美术出版社

（地址: 上海市闵行区号景路 159 弄 A 座 7F）

印　　刷: 上海商务联西印刷有限公司

开　　本: 787×1092　1/16　6.5 印张

版　　次: 2022 年 3 月第 1 版

印　　次: 2022 年 3 月第 1 印

书　　号: ISBN 978-7-5586-2256-4

定　　价: 98.00 元

目 录

第二章

创作
解码

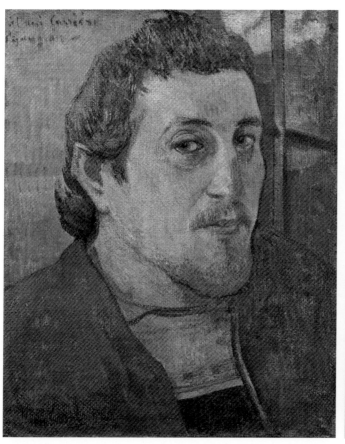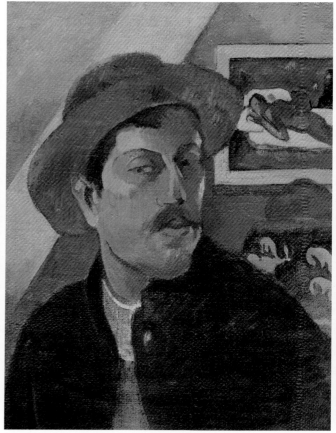

左: 自画像　1888 年　　　　中: 自画像　1893 年　　　右: 自画像　1893 年

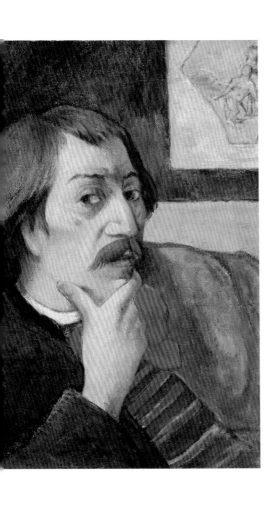

第一章

艺术历程

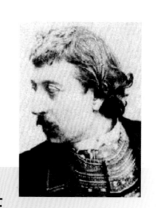

一、"月亮与六便士"的艺术人生

保罗·高更 (Paul Gauguin, 1848—1903)，法国后印象派画家、雕塑家，与凡·高 (Van Gogh)、塞尚 (Paul Cézanne) 并称为后印象派三大巨匠。

小说《月亮与六便士》以高更为原型，描写了一位原本过着富足中产阶级生活的成功股票经纪人，突然放弃一切，抛妻弃子，独自来到巴黎学画。但是他的作品并未得到人们的认同，一幅也没有卖出去，生活因此变得贫困潦倒。

后来，他靠干体力活积攒了旅费，偷渡到南太平洋岛国塔希提，与当地人共同生活并继续绘画，创作出不朽的艺术作品。小说生动地描绘了画家在经历了一系列挫折后，从一个"捡拾地上六便士"的平凡人，转变为被内心激情所驱使的"追星揽月"之人。

1. 怀着画家梦想的股票经纪人

正如小说所描写的那样，高更出生在繁华的都市中，却对异国岛屿的原始生活状态心生向往。高更生于法国巴黎，父亲克劳维斯 (Clovis Gauguin) 是法国《民族报》的政治记者。母亲阿丽娜·玛丽 (Alina Maria Chazal) 是出生于秘鲁的西班牙后裔。外祖母芙洛拉·特里斯坦 (Flora Tristan) 是秘鲁一位了不起的社会活动家、女权主义先驱与工人运动组织人。高更一直以她为骄傲，也为自己带有的印加血统感到自豪，这或许是他一直对西方文明之外的世界如此着迷的原因之一。

1851 年，路易-拿破仑·波拿巴 (Louis-Napoléon Bonaparte) 复辟帝制。曾在报纸上严厉抨击独裁政权的高更父亲，在革命失败后为了躲避政治迫害，带着全家从巴黎远渡到秘鲁首都利马。很可惜，他在途中染上重病，留下妻子与一双年幼的儿女，不幸去世。高更随母亲在秘鲁生活了四年，直到 7 岁时才再次回到法国。幼年时期的异国风情记忆，对高更的一生产生了非常重要的影响。

年轻时，高更当过船员，后又加入海军，航海行程遍及巴西、巴拿马、地中海、大洋洲，甚至北极圈。1871 年，他从海军退伍，入职巴黎保罗·贝尔丹 (Paul Bertin) 证券交易所，成为一名股票经纪人。同年，高更开始学习绘画。1873 年，高更与丹麦女子梅娣-索菲·迦德 (Mette-Sophie Gad) 结婚。他与妻子在巴黎共同度过了 11 年光阴，育有五名子女，过着典型的上流中产阶级生活。

高更喜爱艺术收藏，闲暇之时便会到画室学画，结识了法国印象派画家毕沙罗 (Camille Pissarro)。通过毕沙罗的引荐，高更又与巴黎当时最前卫的艺术家塞尚、马奈 (Édouard Manet) 等相识。1882 年，股票市场暴跌，高更遇到了作为股票经纪人的事业瓶颈。1883 年，怀着对艺术的憧憬，高更毅然辞去证券交易所的工作，成为一名职业画家。在高更走向艺术人生的关键转折时刻，毕沙罗对他产生了重要的影响。值得一提的是，与高更一样，毕沙罗也是在海岛与异域风情中度过了童年与青少年时期。相同的成长背景使两人成为好友，毕沙罗更是高更艺术创作上的良师。受毕沙罗的帮助，高更曾连续四次参加印象主义画派的展览。1885 年，高更与妻子分居。次年，高更离开巴黎，前往法国西北部的布列塔尼作画。

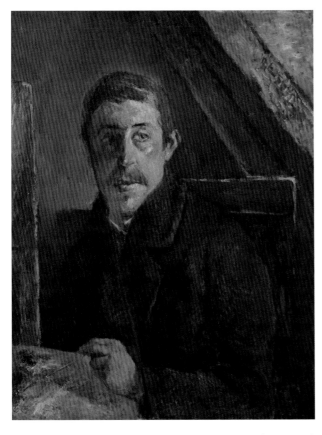

自画像　1885 年

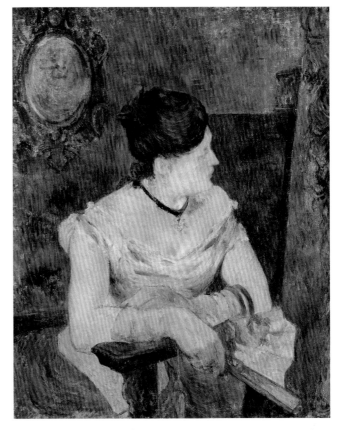

穿着晚礼服的梅娣　1885 年

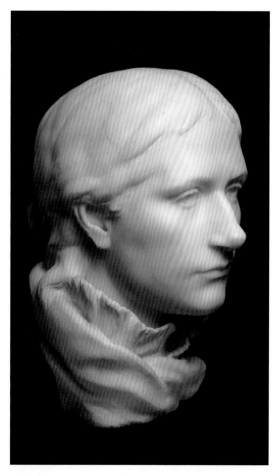

梅娣雕像　　1879 年　　　　　　　　　　　　长子·爱弥儿雕像　　1878 年

在高更早期的创作中，他的作品偏向于呈现色彩的装饰效果与形式的简单纯粹化。在布列塔尼的古老村庄，他将当地的风土人情、民间版画元素和东方绘画风格融入自己的创作中。在远离嘈杂都市的布列塔尼阿凡桥，高更寻找到了久违的宁静，开启了自己全新的美学探索。

高更在继承印象派线条和色彩变化的同时，将自己的内心情感注入作品中，真实反映了自身对生活与所处世界的感受。高更说："要坚强，够坚持，才能承担孤独，才能特立独行。"

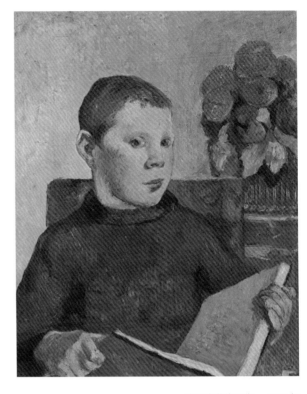

女儿艾琳画像　1884 年　　　　　　　　　　　　　次子克劳维画像　1886 年

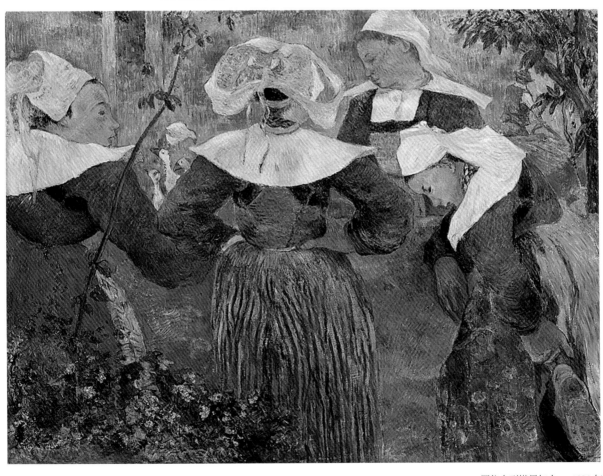

四位布列塔尼妇女　1886 年

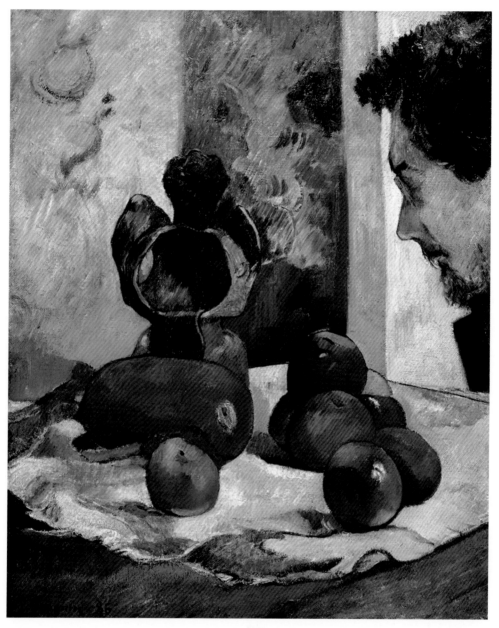

静物　1886 年

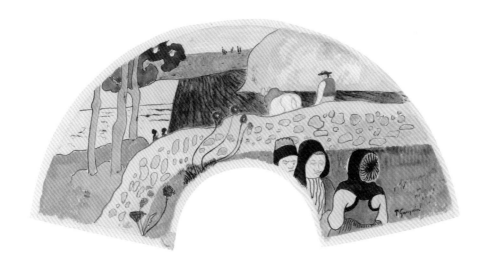

扇面——布列塔尼风光　　1886 年

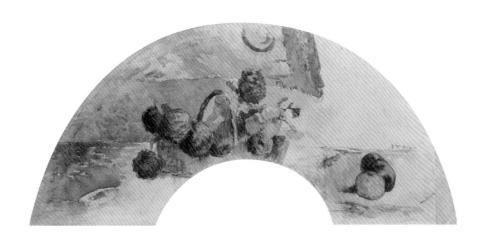

扇面——塞尚仿作: 花篮与水果　　1886 年

2. 异乡的流浪者

童年在秘鲁的最初记忆，似乎总是召唤着高更向更远的地方前行。异国文化的特殊情调深深扎根于幼年高更心中，吸引着他在成年后不断地追寻，不惜抛弃现代文明与西方主流文化的浸润，重回更为质朴、纯真的原始生活状态。1887 年，高更穿过巴拿马运河，来到位于西印度洋群岛的马提尼克岛。高更与同时期的一些知识分子 [如波德莱尔（Charles Pierre Baudelaire）、毕沙罗、凡·高等] 一样，重新审视着欧洲主流美学。他们在或异域或原始的民俗元素中，找到了自身艺术表达的最佳切入口。

这一时期，高更笔下的《马提尼克风景》展现着炙热的红褐色大地，无数细小的笔触交错勾勒出热带岛屿中未经人工雕琢的自然景观——围绕着碧蓝海水的阔叶林、开满了洁白小花的灌木丛等。可见，返璞归真的岛屿风情深深吸引着高更。

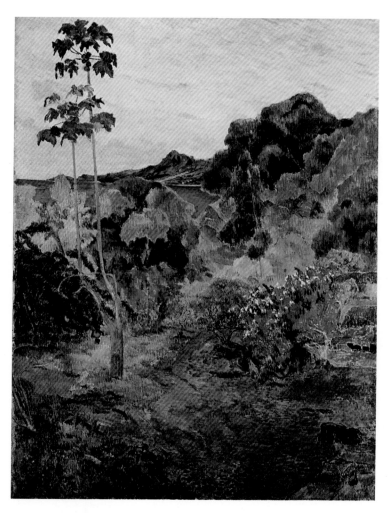

阿凡桥风景　　1888 年

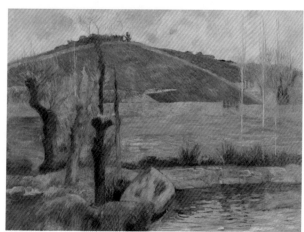

马提尼克风景　　1887 年

阿凡桥风景　　1888 年

1887 年 10 月，高更从马提尼克岛返回巴黎，也正是在这次短暂的停留中，他与凡·高相识，一见如故。次年 2 月，高更又一次启程，重返布列塔尼阿凡桥。这一时期，高更的绘画风格得到了进一步的升华，《布道后的幻象》便是代表作品之一。

画面描绘了正在祈祷的布列塔尼妇女。她们头戴米白色的头巾，身着深色传统式样裙装。画面的中央是一棵斜伸的苹果树，它在红色背景的映衬下显得凝重而神秘。画面的右上方描绘着雅各与天使的搏斗场景。布列塔尼妇女脑海中布道的幻象就这样与现实场景交织在了一起。这幅作品中大胆的色彩与线条使用充满了装饰意味，可以看出高更从东方艺术、中世纪艺术中汲取的养分。《布道后的幻象》的美学突破对欧洲后续的野兽派与表现主义发展产生了深远的影响。

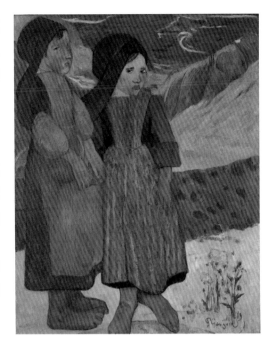

海边的两个布列塔尼小女孩　　1889 年

布道后的幻象　　1888 年

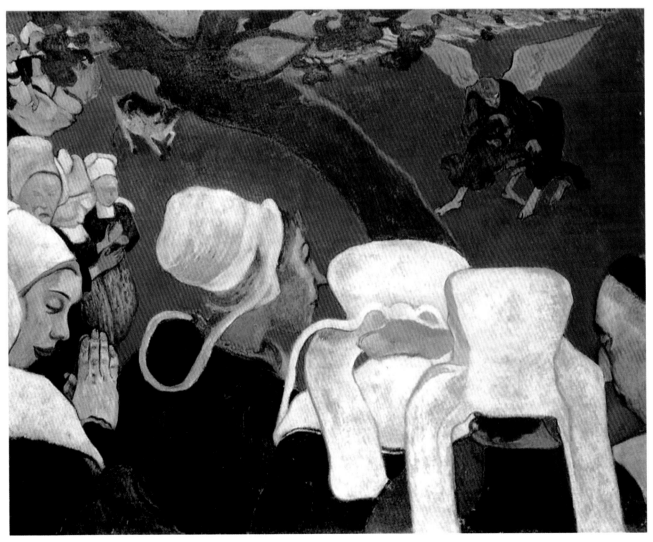

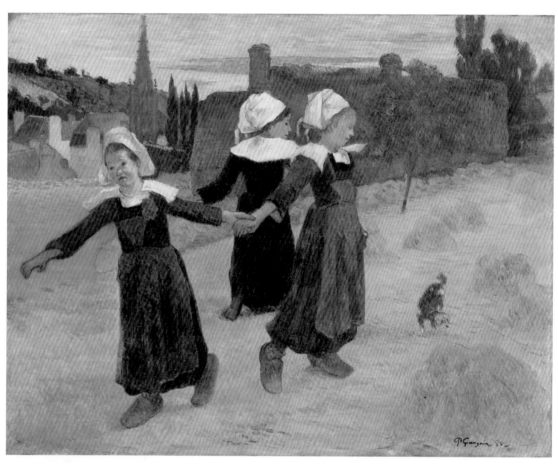

跳舞的布列塔尼少女　1888 年

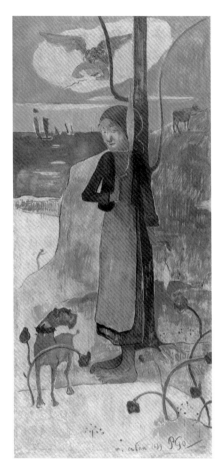

布列塔尼少女　　1889 年

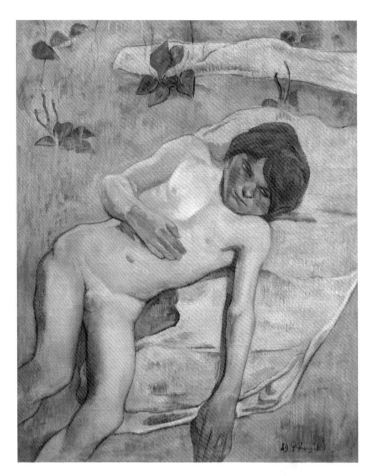

布列塔尼男孩　　1889 年

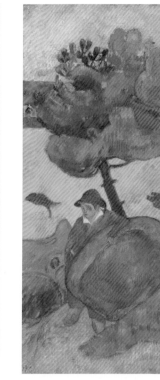

布列塔尼妇女　　1888 年

布列塔尼男孩与鹅　　1889 年

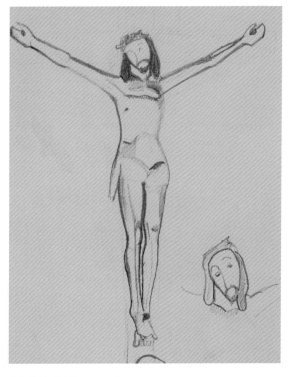

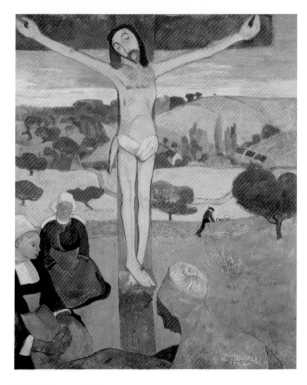

黄色基督（草图）　　1889 年

黄色基督　　1889 年

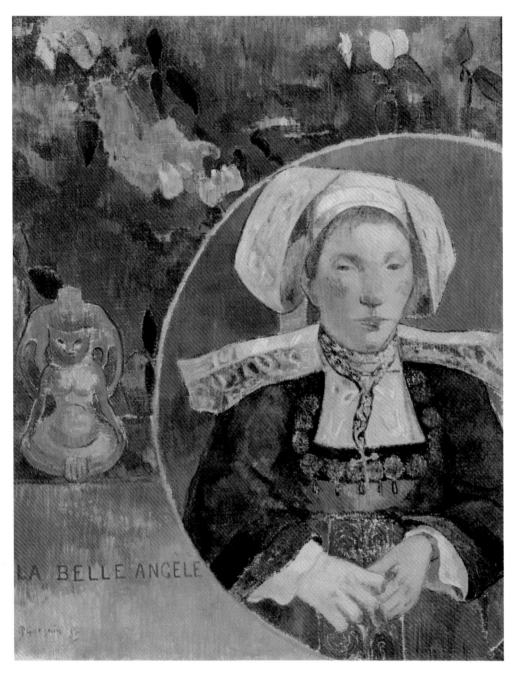

LA BELLE ANGÈLE

美丽的天使（安吉拉·萨特太太）　1889 年

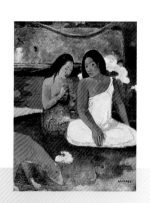

二、塔希提岛的原始魅力

　　1890 年后，高更日益厌倦充满繁文缛节的文明社会，一心向往民风自然纯朴的异国岛屿，太平洋上的塔希提岛便成了他的理想之地。一方面，高更自从辞去了证券交易所的工作全心投入艺术后，经济便陷入了窘境，去塔希提岛的决定不乏物质生活层面上的考量；另一方面，塔希提岛对高更而言是一座原始质朴的"世外桃源"，为他进一步的美学探索提供了新的方向。

　　自从高更去了塔希提岛，在他与土著居民亲密接触后，他的作品便开始带有更多的主观色彩，凸显了他对于这种淳朴生活的钟爱。高更选择回归传统，回归民俗，回归原始。他摆脱了印象派对于光影和固定视点景象的描绘，朝着新的绘画方向探索。塔希提岛成为高更的精神家园，他开始学习当地的土著语言，与当地人生活在一起，观察他们的民俗、文化与信仰。他的许多传世名作都与塔希提岛有着千丝万缕的联系。

　　高更在塔希提岛时期的作品大致可以分为两类。

　　第一类作品描绘塔希提岛土著妇女生活场景。高更善于表现她们极具异域风情的、自然而健康的独特美感。他在此期间一共创作了 77 幅作品，其中塔希提岛女子的肖像作品有 66 幅之多；第二类作品充满着神秘主义的意象，诠释着高更对塔希提岛原始信仰的理解。这些作品不是停留在艺术形式上的革新，而是高更对西方殖民文化的反省，是他对异域文化与信仰的尊重。

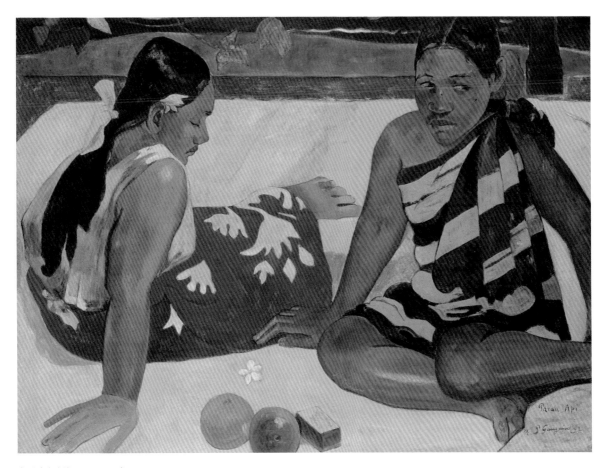

今天有何新闻？　1892 年

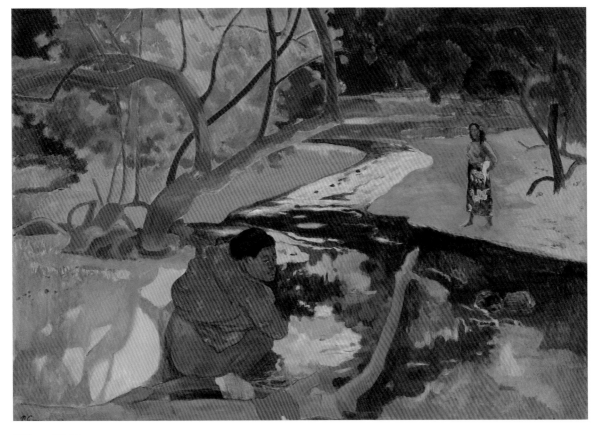

清晨　1892 年

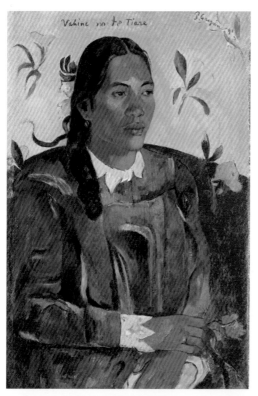

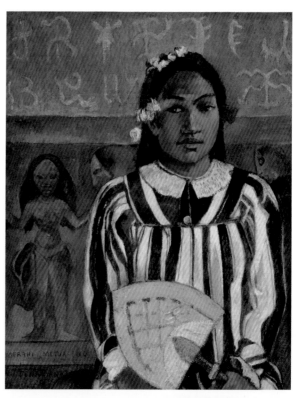

戴花的塔希提岛女子　1891 年　　　　　　　　　　　　　蒂阿曼娜的祖灵们　1893 年

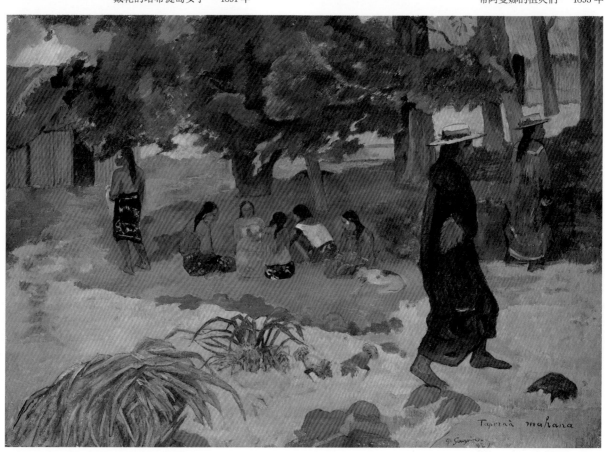

午后　1892 年

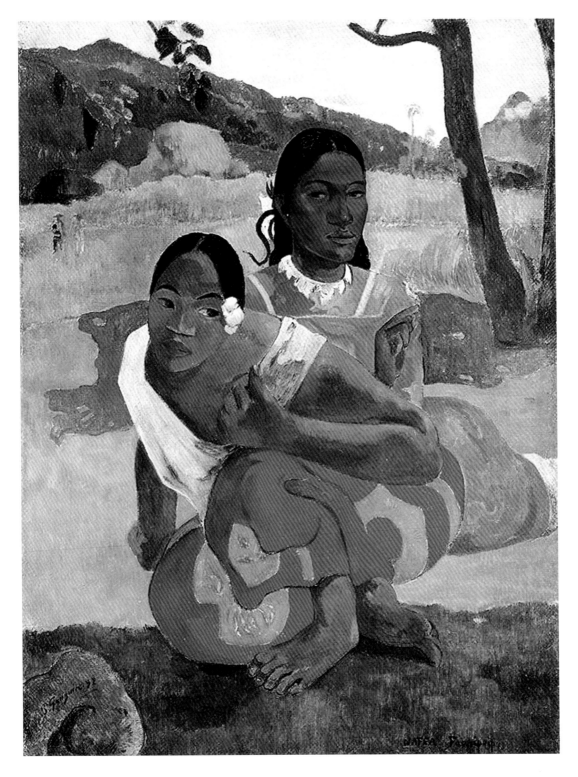

你何时要嫁人?　　1892 年

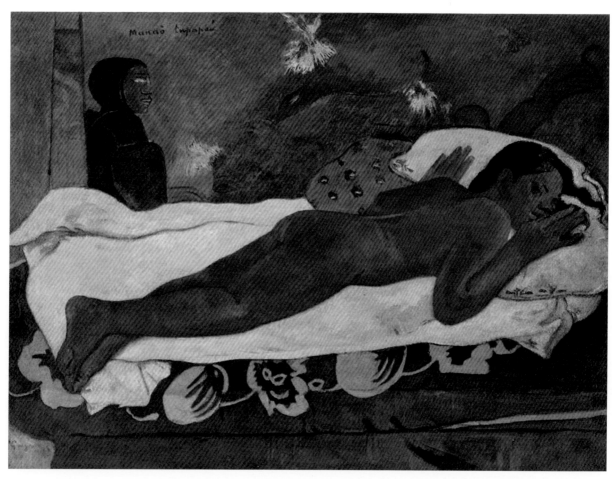

亡灵窥探　　1892 年

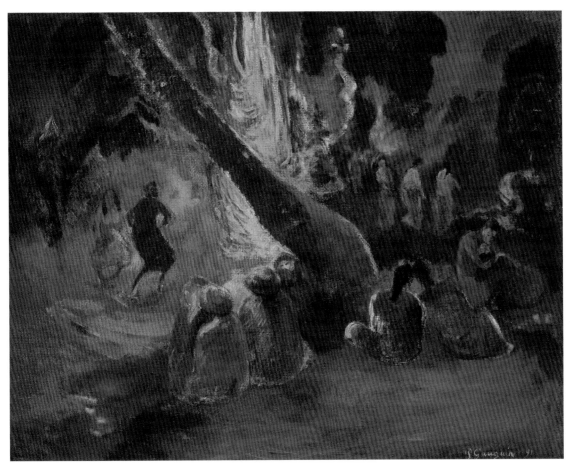

火之舞　1891 年

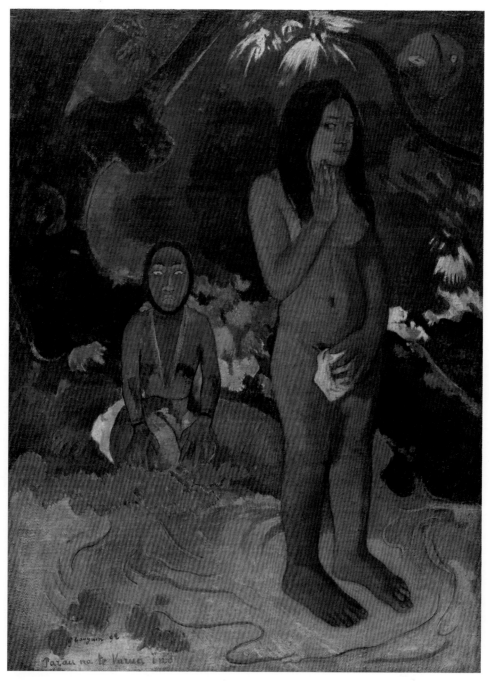

魔咒　1892年

高更的绘画不再仅仅追求空间的深度，而是通过平涂的方式、深色的轮廓勾勒以及强烈的色彩选择来表现绘画对象。他的作品画面富有异域情调，总是透露着一股神秘的力量，展示出特有的纯粹性和装饰性的魅力。

　　对于色彩的运用，高更有着敏锐的直觉，他曾说："虽然色彩的变化比线条少，但是更具有说服力。"在高更主观化的色彩与平面化的创作手法下，塔希提岛美轮美奂的原始风情与诗意景象跃然而出。高更的艺术发生了巨大的转变，他进入创作的巅峰。

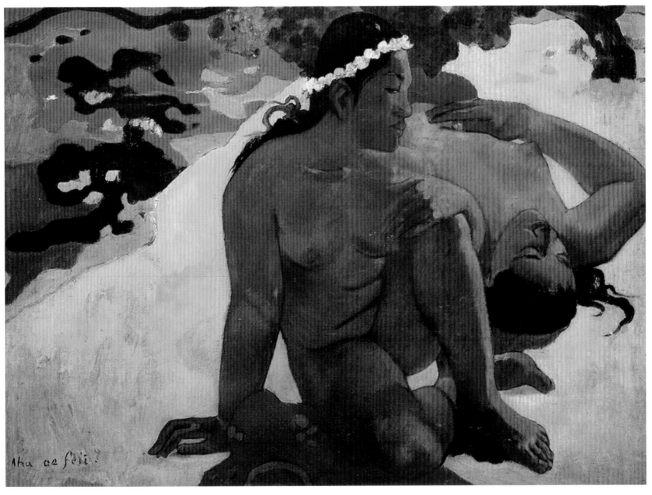

你嫉妒吗？　　1892 年

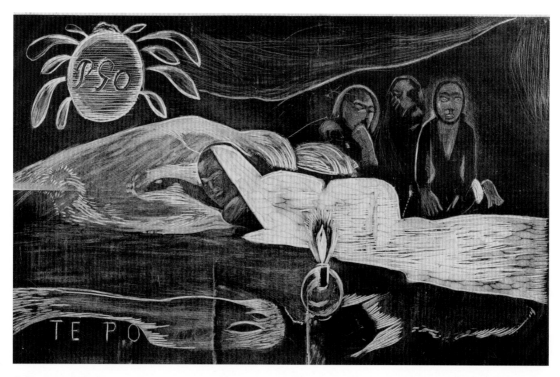

长夜　1893—1894 年

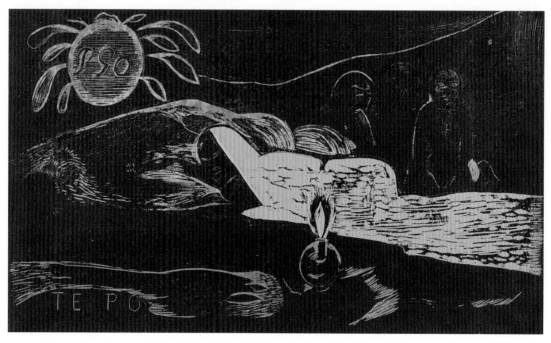

长夜　1894—1895 年

28

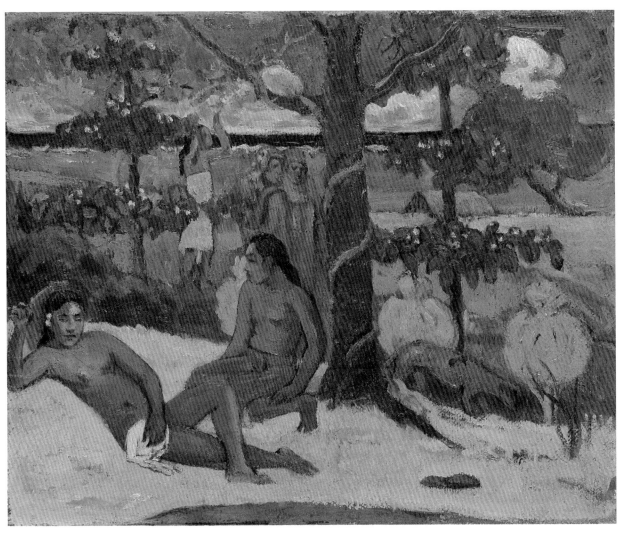

塔希提岛风景　　1896 年

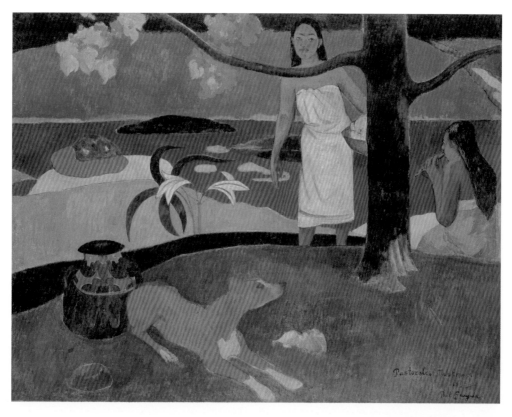

塔希提岛的牧歌　　1893 年

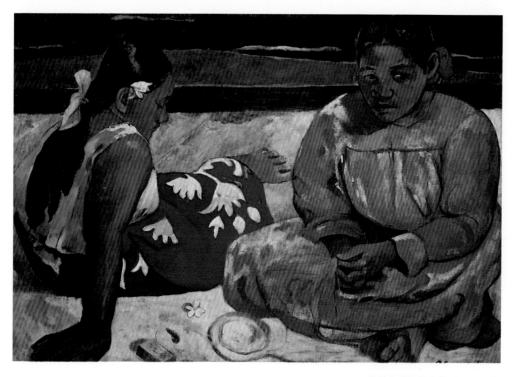

海边的塔希提岛女子　　1891 年

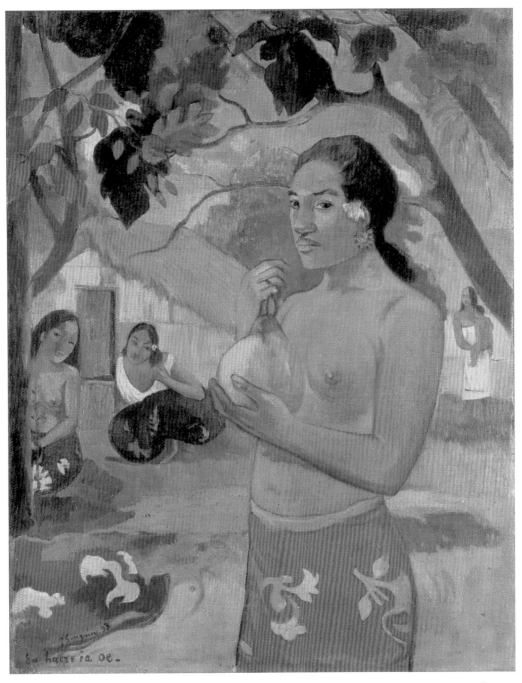

手捧水果的塔希提岛女子　　1893 年

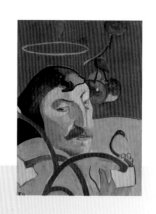

三、高更与凡·高

　　凡·高与高更是世界绘画史上绕不开的两个名字。1886 年冬天，两人在巴黎初次相遇。彼时，高更正处于人生的低谷时期，经济上的困顿使他无法照顾远在丹麦哥本哈根的家人，他常常陷入深深的自责以至于想结束生命。凡·高也刚刚经历了失恋的创伤，来到巴黎与弟弟提奥同住。提奥当时在巴黎古比西艺术经纪公司工作，为高更代理画作。高更与凡·高便因此相识，一见如故。

　　刚从法属殖民地马提尼克岛回到巴黎的高更深刻反思着欧洲的殖民主义文化，而凡·高也在作品中表达着他对矿工、农民等社会底层劳动人民的同情。两人都试图颠覆欧洲传统的主流美学，从异域文化中吸取艺术的养分。在艺术观念上，惺惺相惜的两人有着诸多相似之处：两人都欣赏日本的浮世绘艺术，都喜欢在画作中使用未经过调配的纯色，都希望创作出一种不同于印象派的新风格。

　　高更与凡·高在巴黎短暂相遇后，两人又各自走向不同的方向。高更去了法国西北部的布列塔尼，凡·高则去了法国南部的阿尔勒。凡·高发自内心地欣赏高更的作品，认为高更的绘画"极其富有诗意"。视高更为知己的凡·高多次在信中邀请高更到阿尔勒同住，期望两人能共同创办"南方画派"，一起追逐艺术的梦想。

1888 年 10 月，高更与凡·高重聚在阿尔勒。两人互赠自画像，相互激荡出创作的火花。在献给凡·高的自画像中，高更以《悲惨世界》中的冉·阿让自比，在右下角写下法文"悲惨者"（Les Misérabes）。

雨果笔下的冉·阿让经历过贫困潦倒，也体验过富贵显赫，却始终保持着一颗善良正直的心。高更在写给凡·高的信中，解释了这幅自画像的创作缘由："面部呈现出如冉·阿让一般的坚毅表情，即使衣衫褴褛，也遮挡不住内心的高尚、温柔与热情。红色的脸庞如发情期的动物，红眼圈代表着熔炉般的激情，灵感在那里不断涌现。这幅画像隐喻着像我们一样内心炙热的画家们。"

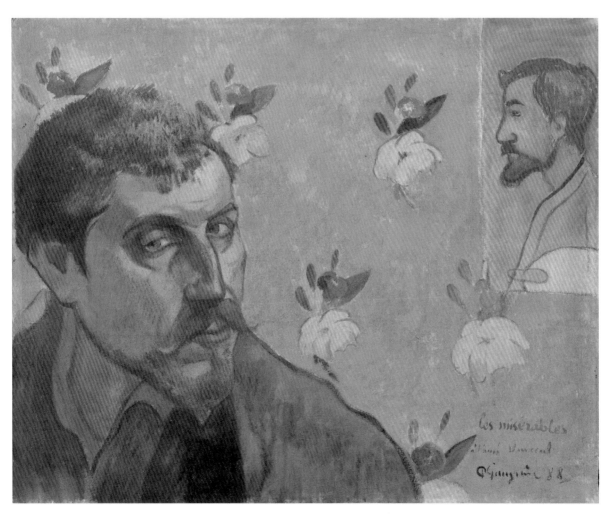

自画像——悲惨者　1888 年

高更还为凡·高创作了一幅画像，题名《画向日葵的凡·高》。画面背景采用黄、绿、蓝的大块面平涂法。位于画面右侧的凡·高凝视着左下方的一簇盛开的向日葵，左手拿着调色板，右手执笔，若有所思。

与凡·高狂野的笔触相对，高更笔下的凡·高显得内敛而镇定。

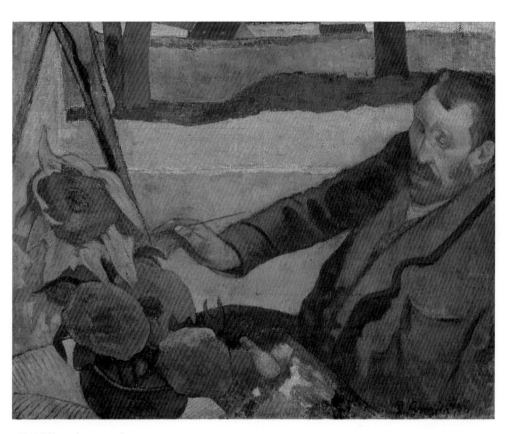

画向日葵的凡·高　　1888 年

在相处了两个月后，两人的艺术与性格上的分歧日趋扩大。两人都是绘画天才，都有着桀骜的性格，于是争吵变得越来越激烈。

终于在 12 月 24 日的一次爆发后，凡·高割下自己的耳朵，高更则离开了阿尔勒。在两人决裂后的两年间，凡·高辗转于精神病院，创作出了他最为纯粹炙热的作品，直至 1890 年 7 月 27 日自杀。高更并没有参加凡·高的葬礼，他默默地远渡塔希提岛，在淳朴的土著文化中寻找内敛而深邃的艺术魅力。

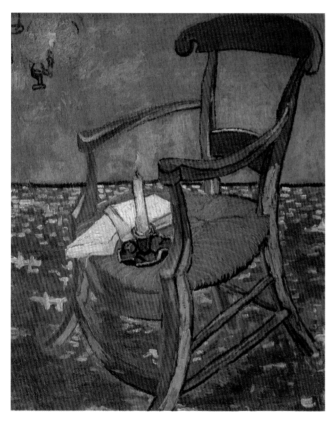

高更的椅子　1888 年

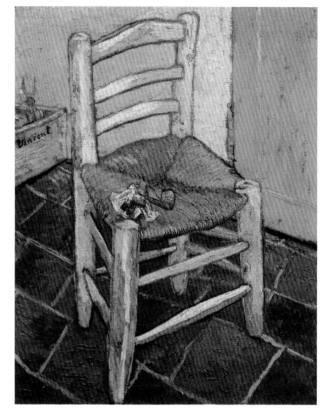

凡·高的椅子　1888 年

夜间咖啡屋　　1888 年

阿尔勒的老妇人　　1888 年

四、造就高更

高更的故事总是与异乡流浪、冒险、神秘联系在一起。与同时代的其他艺术家相比，高更痴迷于对原始创作的追求。1895 年，在短暂地回到巴黎居住后，高更又一次踏上了前往塔希提岛的征程。

高更晚期的绘画作品变得更加虚幻，在隐喻的象征性与神秘氛围中，产生强烈的艺术张力。他用黑色线条快速勾勒出创作主题，再以原色平涂。这种对线条的粗犷处理、对神秘视觉象征的应用和对主观情感的浓烈体现，使高更得以勇敢地面对质疑、面对窘困的生活条件与人生的坎坷经历。

1897 年，身染重病又欠债累累的高更，收到了女儿艾琳去世的消息。痛苦不堪的高更甚至试图自杀来逃避残酷的现实，幸而最终没有成功。与死亡如此近距离的接触，使高更开始思考生命的本质。

1897 年，他创作了宏伟的史诗性巨作《我们从何处来？我们是谁？我们向何处去？》。1903 年，贫病交加的高更与世长辞。高更一生始终坚持着自己独特的艺术表达方式，他的美学意境也因此变得更为纯粹、更具张力，拥有了穿透心灵的艺术魅力。

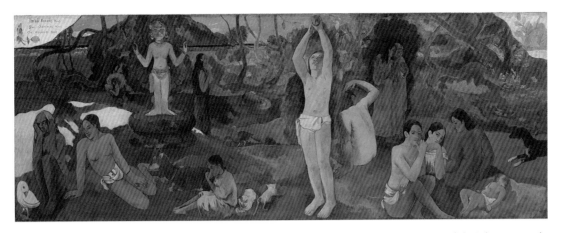

我们从何处来？我们是谁？我们向何处去？　　1897 年

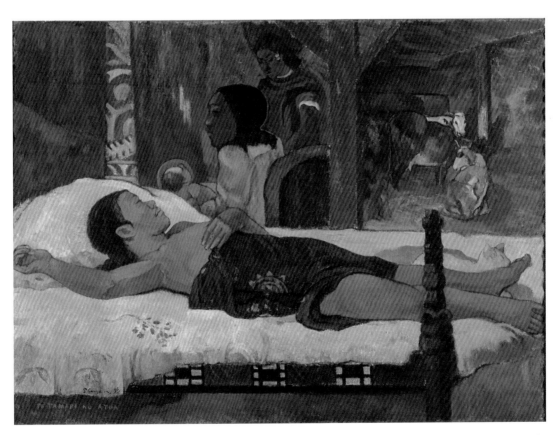

诞生　1896 年

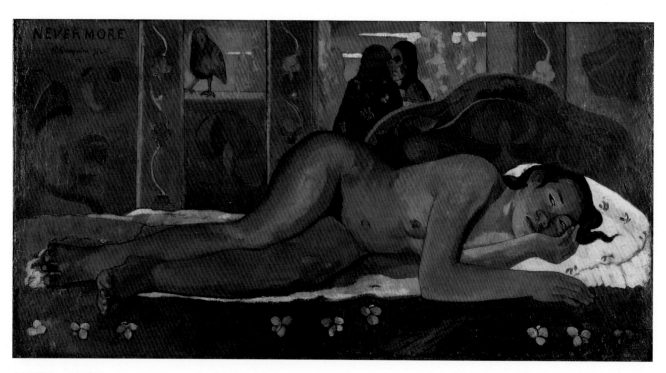

永远不再　　1897 年

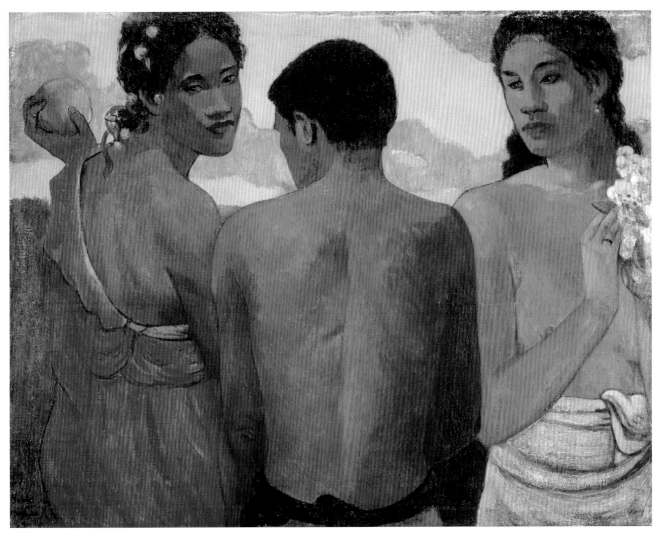

三个塔希提岛人　　1898 年

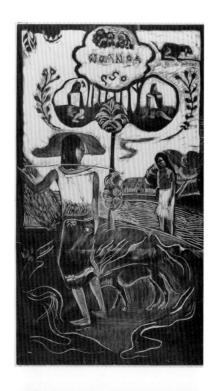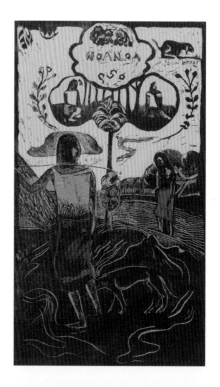

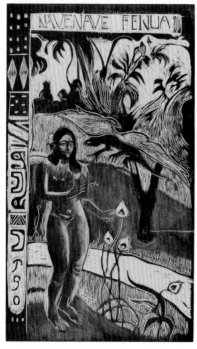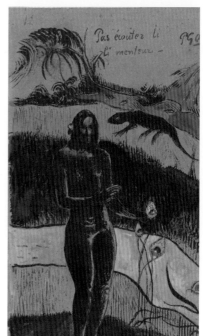

高更塔希提岛笔记《Noa Noa》　　1893—1894 年

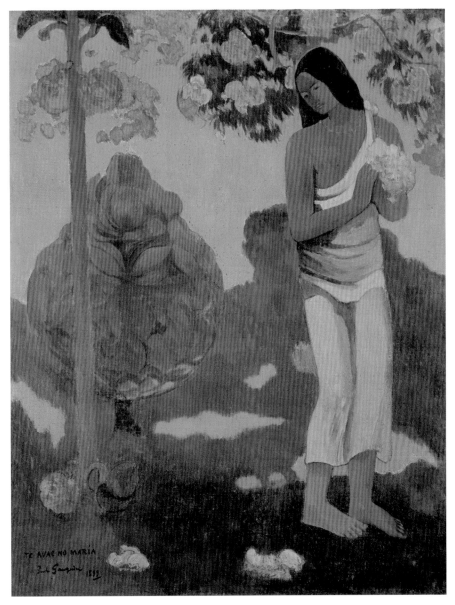

玛利亚　1899 年

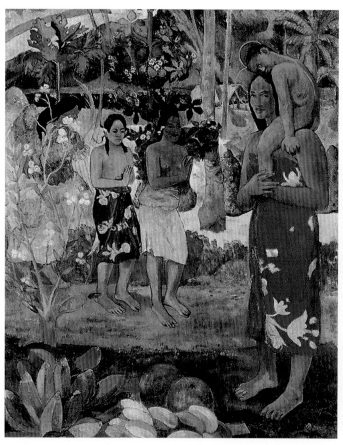

左: 玛利亚　1891 年　　　中: 布列塔尼女人的祈祷　1894 年　　　右: 呼叫　1902 年

第二章

创作解码

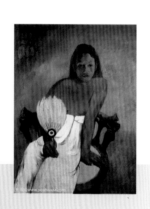

一、技法解析

高更与生俱来的绘画天赋，使他以近乎自学的方式，踏上艺术创作的道路。他的早期作品，明显受到毕沙罗和西斯莱等印象主义画风的影响。但高更不满于因循守旧的绘画模式，向往原始自然的神秘，只身来到法国西北部的贫困地区生活，后又移居马提尼克岛、塔希提岛和多米尼加岛，希望在原始民族、东方艺术和黑人艺术中寻找一种单纯率真的画风，最终形成具有极其鲜明个性的绘画形式，创造出既有原始神秘意味又有象征意义的艺术。

1. 素描特点

高更厌倦欧洲文明和工业化的社会，对传统艺术的优美典雅也相当反感，他向往原始和自然的生活。在对原始和土著民族的艺术做了一番研究之后，他形成了一种平面的具有原始意味的艺术风格。高更还在作品中寄予了对人生及艺术的深刻思索，赋予作品以象征意义，摆脱了模仿自然的传统，在绘画中表现了个人主观的愿望和追求，在单纯和原始性方面取得了巨大的艺术成就。

这种只属于高更的单纯、原始的风格在他的素描作品中得到充分的体现。我们在高更的素描作品中可以看到明显的对原始艺术和东方艺术的借鉴。高更的素描造型，摒弃了西方传统学院艺术素描的繁复的光影变化和明暗色调，采用了大胆、肯定而简洁的轮廓线；摒弃了精致的三维立体形象塑造，采用大面积平涂的色块；摒弃了结实精准的人物结构和表情的刻画，追求真诚率直、单纯古朴的表现风格。

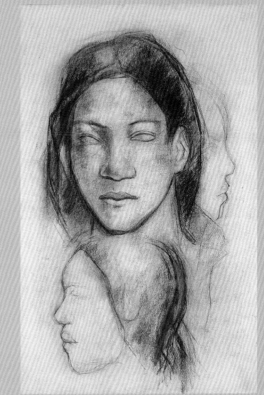

塔希提岛女子脸部素描　　1899 年

塔希提岛人　　1891 年

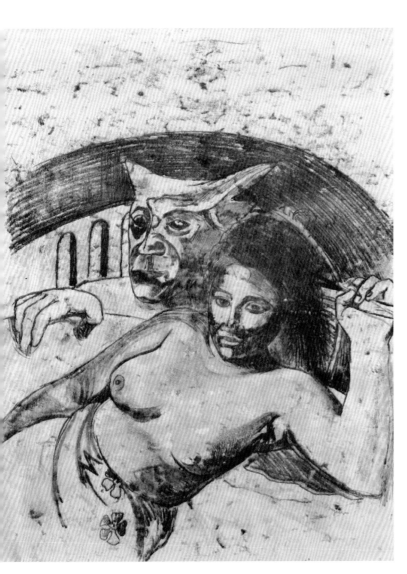

躺卧的塔希提女子　　1900 年

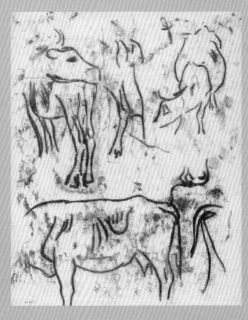

动物素描　　1901 年

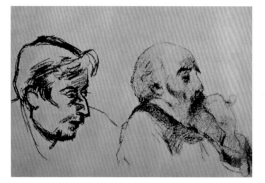

保罗·高更和卡米耶·毕沙罗　1880 年

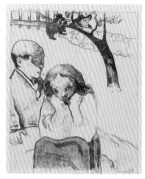

人物素描　1889 年

塔希提岛女子素描　1889 年

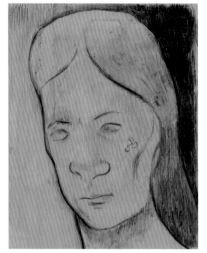

塔希提岛女子头像　1895 年

男人与马　1891 年

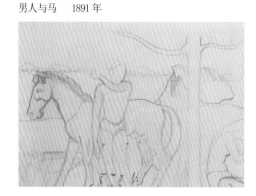

塔希提人头像　1891 年

塔希提岛女子像　1892 年

两个采摘水果的塔希提岛女子　1890 年

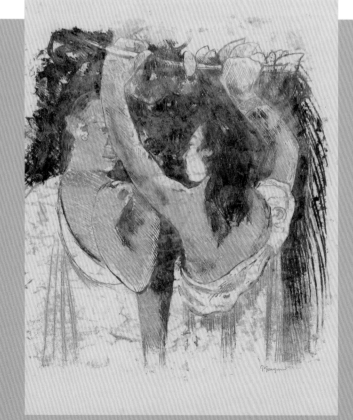

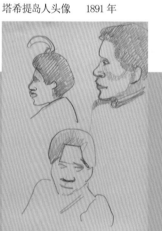

亡灵窥探　1894 年

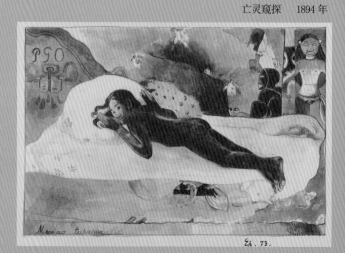

2. 色彩特点

　　色彩是梦想的语言，深奥而神秘。高更的画作洋溢着神秘浪漫的情调，充满了原始古朴的风味，既有丰富的象征意义，又有奇特的装饰美感。在形体、线条、色彩等造型要素中，高更对于色彩的使用最为"狂野"。他拒绝承认欧洲传统油画色彩体系的"普遍价值"，更拒绝"复制自然"。因此高更在作品中往往会用各种颜色来画女人，无视物体色彩间的影响与关系，并否认蓝色阴影的存在。当然，我们也可以诟病他画中的棕色阴影，他的画布毫无光彩可言。只是不能否认，蓝色阴影是否存在并不重要，只要他的作品色调和谐并发人深省即可。和谐并发人深省，这正是高更对于绘画色彩的品评标准。高更认为，色彩的和谐与声音的和谐是一致的。"色彩，由于它给我们的感觉是谜一样的东西，我们只有谜一样地发挥它的作用，才符合逻辑。我们不是用色彩来画画，而是要赋予它音乐感。这种音乐感来自色彩本身，是其自然属性，有着神秘的内在力量。"

　　高更绘画色彩体系源于印象主义，但迅速摆脱了对自然客观色彩的描写，形成具有强烈主观意识和装饰效果的表现性的色彩体系。高更在独特的色彩体系，把个人的情感意念转换为画面色彩，这种色彩不受客体外在真实的局限，而是强调它在色彩知觉中所产生的情感体验。与"色彩感觉"相比，他更重视"色彩感情"，而他的作品也毋庸置疑地表明，深层次感情能对艺术家绘画色彩个性的形成产生本质的影响，进而决定了色彩语言与画家主体意识之间的对应关系。

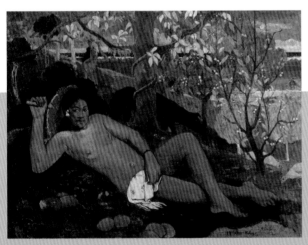

国王的妻子　1896 年

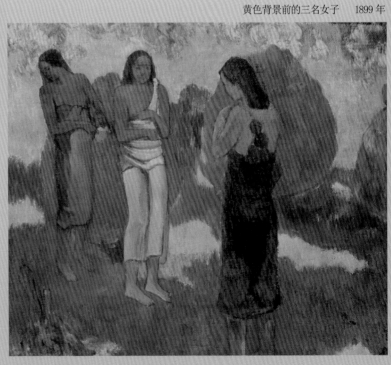

黄色背景前的三名女子　1899 年

两名女子　1901 年

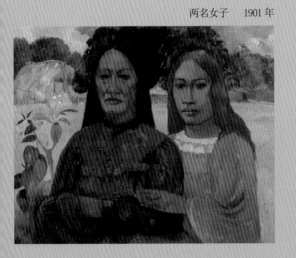

3. 油画技法

（1）印象主义色彩并列画法

　　高更走上画坛之时，也正是印象主义蓬勃发展的黄金之时，他自然无法游离于这一艺术改革大潮之外。高更的早期绘画，带有实验性，令人联想起在巴比松画派影响下毕沙罗的作品，事实上高更也承认自己是毕沙罗的学生。因此，他早期作品具有明显的印象主义绘画的特征，虽然色彩方面可略见其后来发展方向的迹象，却仍拘谨于印象主义绘画的模式。但是高更绘画的主观性非常强，他把颜色做块面处理，自由地加重色泽的明亮感，大多色彩鲜艳。一些色彩的对比强烈，没有过渡，又因为需要描绘细致的色彩变化，所以其笔法多用类似其他印象主义画家那样的色彩并列画法，就是把颜色用一个一个并列的细小笔触摆在画布上，这种印象主义的色彩并列画法成了高更早期作品的最基本特征之一。比如他的《蓬艾文的洗衣妇女》《马提尼克岛上的草地》《艾琳·高更和她的兄弟》等作品明显地展示出这一特征。

马提尼克岛上的草地　　1887 年

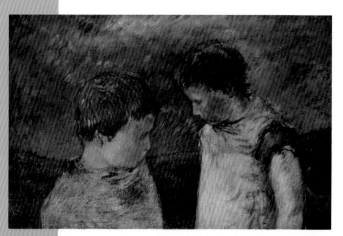

艾琳·高更和她的兄弟　　1884 年

　　色彩并列的小笔触画法本质上是一种点的方法，在综合性画法中与线条和体面结合可产生丰富的对比，用不同形状和质地的油画笔又可产生不同的点状笔触，对表现某些物体的质感能起独特的作用。这是印象主义绘画技法的鲜明特征。

蓬艾文的洗衣妇女　　1889 年

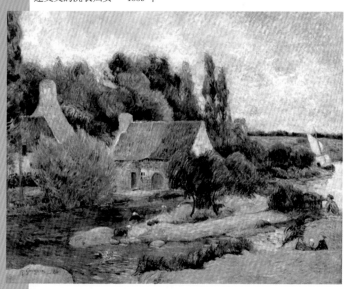

蓬艾文的洗衣妇女（局部）

（2）原始风格大色块平涂法

高更评论塞尚时曾说过一句话："他沉郁的色彩与东方的心灵相吻合。"其实，这句话用在他自己身上是再合适不过了。

高更虽生于巴黎，但1岁时就随家人从欧洲迁到南美的秘鲁，7岁时又从秘鲁迁回法国。幼年的这段异国经历在高更的心灵中打下极深的烙印，生活氛围中浓郁的东方情调对他来说是刻骨铭心的，与他回到欧洲后的生活是如此格格不入。这段置身于"蛮族"的时光，使高更能够以截然不同于普通欧洲人的视角来观察世界。正是因为天性敏感、才华过人，他方能深刻体会原始风情中所蕴含的巨大生命力，从而对"久远以前的某种野蛮奢华"感念终生、追寻不已。高更在巴黎时就反对印象派那种"纯客观主义"，总是向往着远方的未知与神秘。

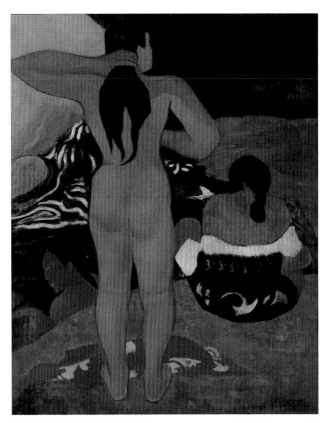

沐浴女子　1892年

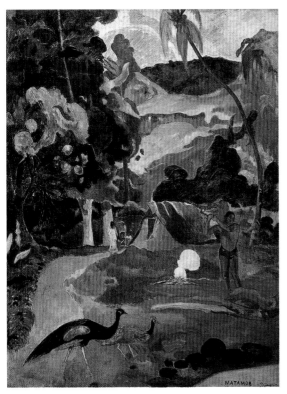

乐园　1882年

乐园（局部）

高更去过世界上的很多角落，尤其在西太平洋法属塔希提岛上的那段岁月，那些独特的异国情调让他近乎痴迷。高更极力试图抛弃现代文明以及古典文化的阻碍，回到更简单、更基本的原始生活方式中去。因此，高更一旦拿起画笔，这种受到长期压抑的"野性"就能得以释放。从事艺术并投身于"蛮荒之地"，对于高更来说是生命中的必然。实际上，在拿起画笔之初，他的艺术倾向就已确立，这种倾向与其说是"创造"，不如说是"回想"，是对往昔梦幻般生活的追忆。高更急不可耐地尝试着各种原始艺术、东方艺术的创作手段。他强调绘画应抒发自己的感受，让主观感觉控制画面。他开始将对象的轮廓形体加以简化，使用强烈鲜明的大色块，采用单线平涂的手法。西方评论家称他的画法为"景泰蓝主义"——大胆的单线平涂色，黑线勾边。

甜美的梦（局部）

甜美的梦　1894 年

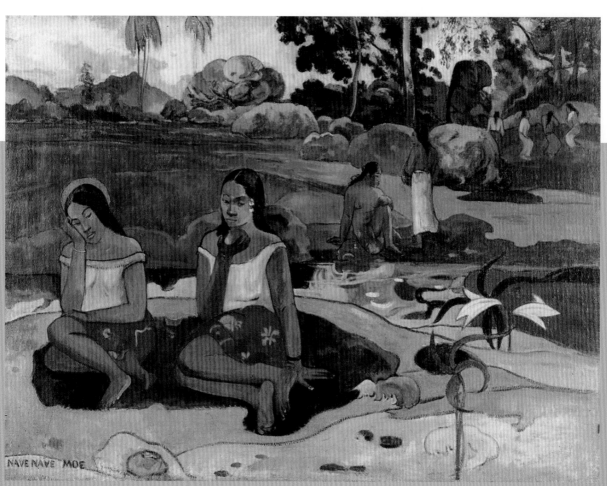

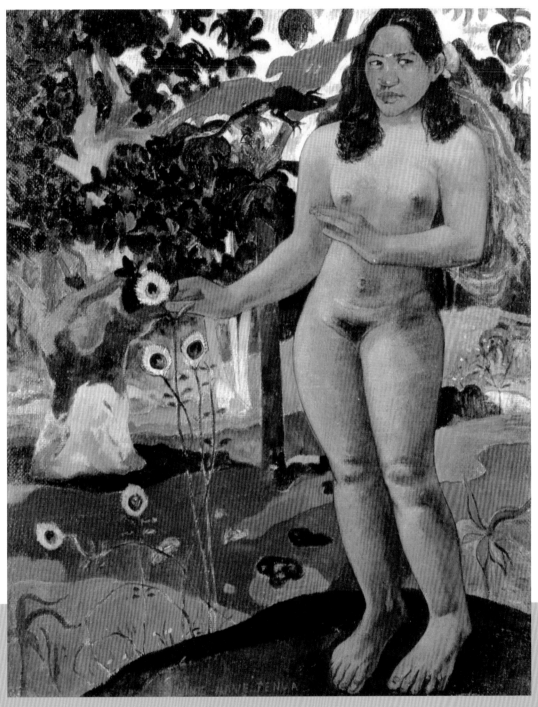

馨香的大地　1892 年

　　这种技法是油画中一种基本的笔法，为使一次着色后达到色层饱满的效果，要求讲究笔势的运用即涂法，最为基本的就是平涂，就是用单向的力度、均匀的笔势涂绘成大面积色彩。采用单线勾边结合强烈鲜明大色块平涂的手法，极度简化了形象塑造，能更好地提炼出客观世界的深层内涵，展现主观内心的情感，显示出艺术家独特的风格特征。高更后期的作品中都运用了这一类绘画技法。

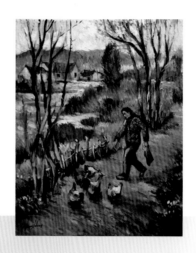

二、创作实践

1. 山间日落

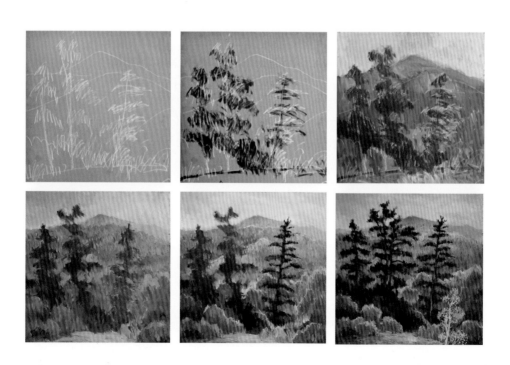

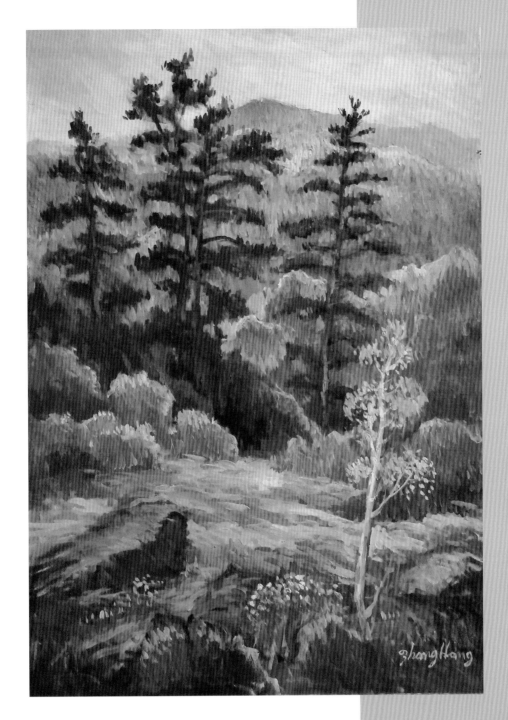

素材图片

参照的高更作品

（1）创作构思

雨后烟景绿，晴天散余霞。东风随春归，发我枝上花。

花落时欲暮，见此令人嗟。愿游名山去，学道飞丹砂。

这是古人面对山间美景所发的感想，如今读来还是回味无尽。站在山巅举目眺望，一列列山梁就像大海中的波涛一浪一浪起伏不平，一座座绿色的山峰连绵不绝似镶嵌在天边，连绵起伏的山峦，在夕阳的照耀下反射出闪闪的金光，显得分外壮丽。远山连绵不断，恰似一条条长龙飞向天边，看那边，群山重叠，层峰累累。大自然神奇的手笔，总是让人幻想无穷，这一切如梦似幻，如诗似画！

（2）绘画工具材料

68×48cm 木纤维板（涂刷上一层调色油备用）、油画颜料、调色油、油画笔、调色板等。

（3）作画过程

第一阶段　构思布局

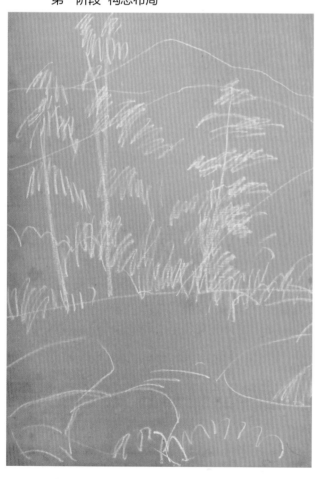 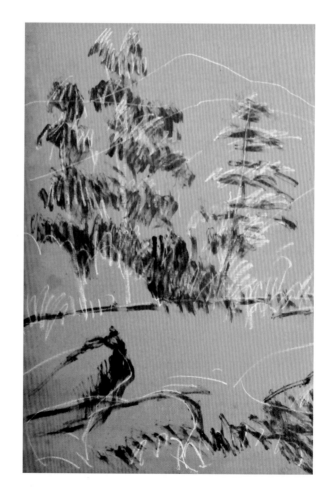

由于木纤维板涂刷调色油后颜色会变得较深，故用白色粉笔构图起稿。再用调色油稀释普蓝色颜料，勾勒景物轮廓。

画面中没有透视结构线，注意应用近大远小的透视原理来营造空间。

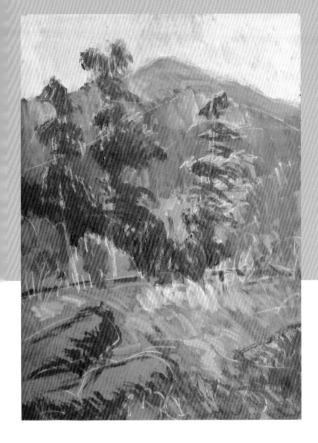

　　选用小号的扁形画笔，在颜料中调入调色油，用类似并列的短线条，以具有强烈动感的排列方式画上天空、远山、树木、草地等各部分的基本色，形成画面的主体色调。

　　运笔方式参照物体的结构，顺势排列，关注整体动态，逐步涂完。

　　画面的主体色调选择蓝色与橙色的鲜明对比，在局部依据物体的固有色插入绿、红、紫等其他色彩。

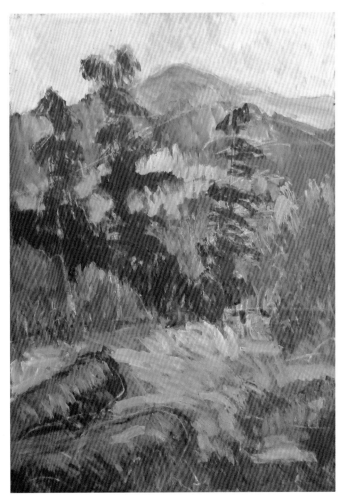

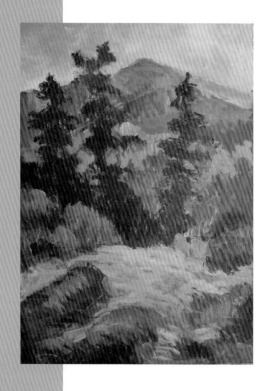

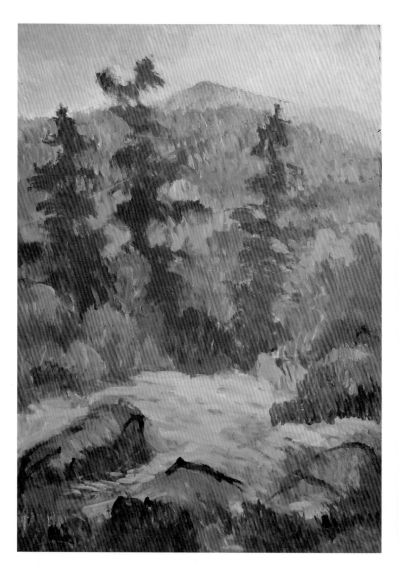

调色时使用调色油，用油量逐步减少，颜料逐渐变得稠厚，逐步堆积厚实的肌理效果。

选用小号画笔，顺着画面中物体的结构，用并列的短线条，逐步描绘山石、树木、草地等各部分的结构细节。

色彩方面要注意使用对比色，让色彩有鲜明的变化，趋于丰富。

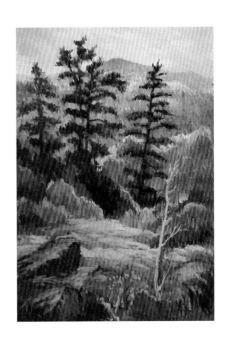

直接使用调色油作为调色媒介，调色时只能少量使用油，让颜料稠厚些，在画面上形成厚实的色层肌理。

选用小号的画笔，以黄色、白色等勾勒树木、山石等边缘轮廓，形成逆光条件下的轮廓光效果。用更细的并列短线条去塑造和刻画出天空、远山、树木等景物的各个局部细节结构，营造强烈的阳光照射感和丰富绚丽的色彩感。

刻画中在保持各物体基本色调的同时，注意要穿插使用更多的颜色，使画面的色彩变得更加丰富。

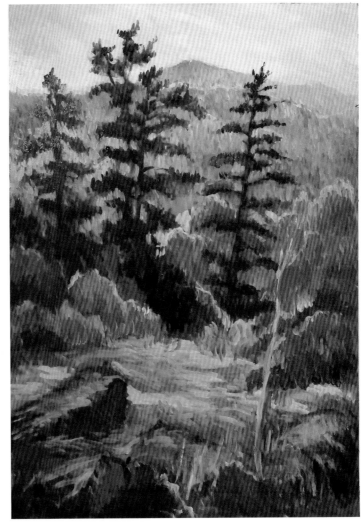

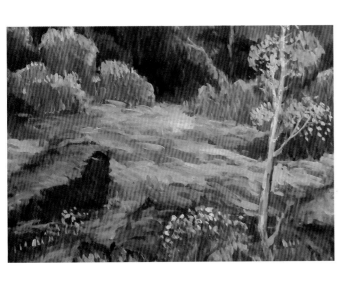

第五阶段 整理完善

这时作画已基本不使用调色油了，用小号画笔直接蘸起颜料进行描绘。

使用精细的并列短线条穿插进更丰富的色彩，使物体塑造更加完美。

对整体的明暗关系、色彩关系、空间关系进行精心的调整。更重要的是，画面中天空、远山、树木、草地各部分远、中、近距离的虚实处理。调整好这些画面关系，将极大地提高作品的艺术水准。

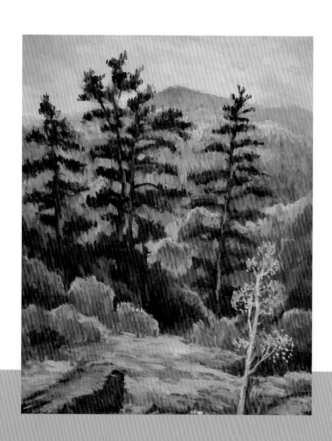

山间日落　2020 年
张 宏
板面油彩　68×48cm

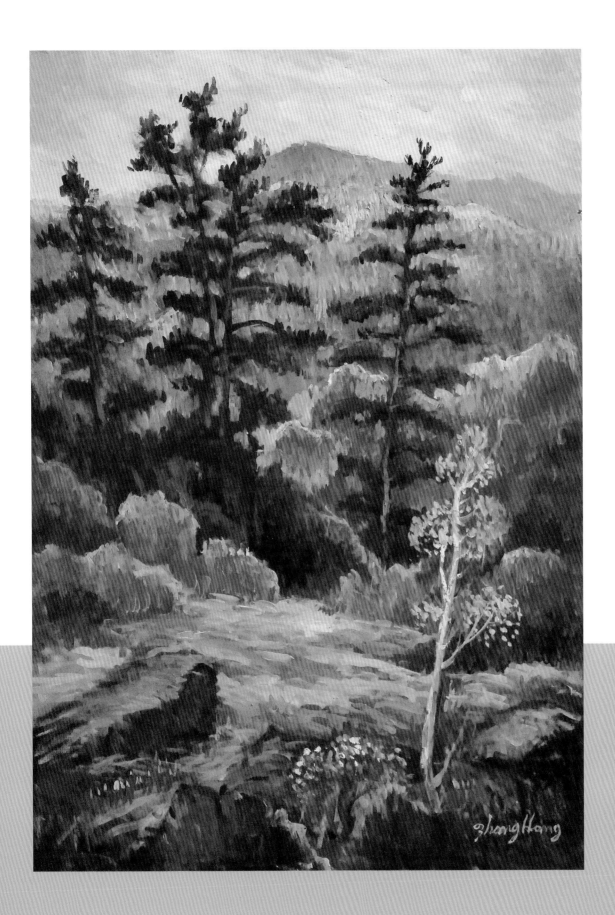

2. 林间女子

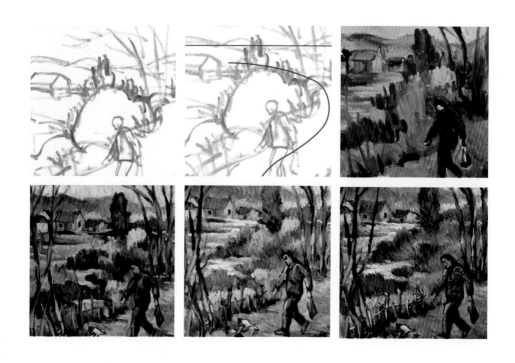

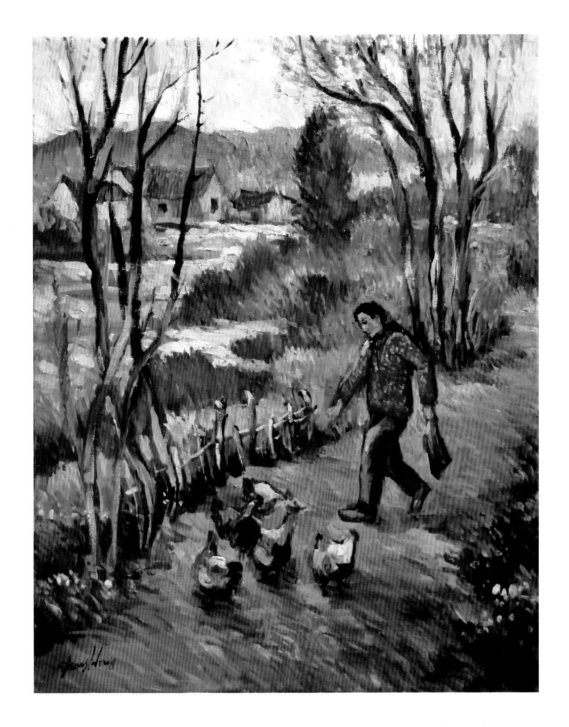

素材图片

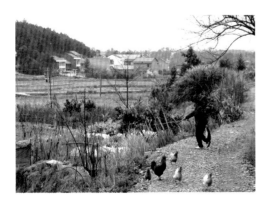

参照的高更作品

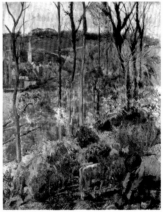

(1) 创作构思

这是一幅朴实自然的农村小景,这是一首怡然自得的田园小诗,点燃起人们内心的共鸣。在现今日益发达的城市中,繁杂喧闹并且污染越来越严重的城市环境和快速的生活节奏、繁忙的工作压力,使得现代的城市人将羡慕的眼光投向了曾经不屑的乡村。他们开始对乡村生活方式感到好奇或向往。中国作为历史悠久的农耕文明发源地之一,人们对土地和自然的热爱已是一种延续数千年的情怀。"田园"作为人们对土地和自然热爱的突出意象,便是这样一种深烙在骨子里的意识。那份沉睡在内心深处对田园向往与渴望的原始悸动从来都不曾消逝。田园的空气是清新的,田园的天空是蔚蓝的,田园的景色是独特的,田园会使你流连忘返。在田园中,人们放松地寄兴于自然的环境,便是寄兴于心灵的家园,便是寄兴于情感的慰藉。

(2) 绘画工具材料

50×40cm 木质油画内框(绷亚麻混纺细纹油画布)、白色半油性底胶(市场现购)、油画颜料、调色油、松节油。

(3) 作画过程

第一阶段 构思布局

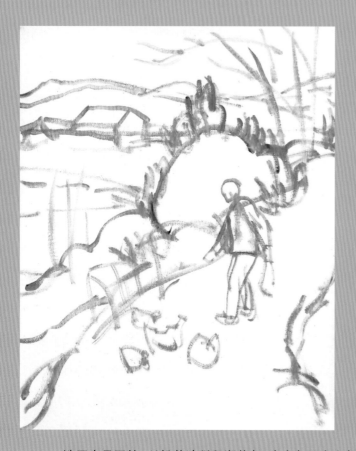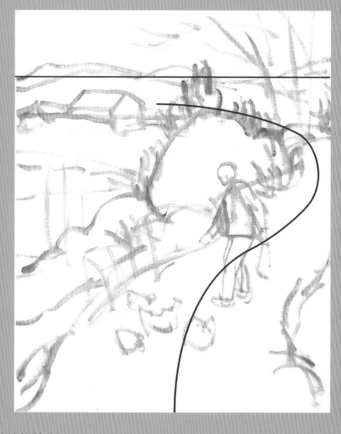

选用小号画笔,以松节油稀释湖蓝色,在白色画布上勾勒结构轮廓。

视平线偏于画面高度六分之一的位置,为乡村田野留出大片的空间。这样构图可以强化本画主题的表现。弯曲延伸的田间小路,呈现 S 状形态,表现出画面的深远空间。

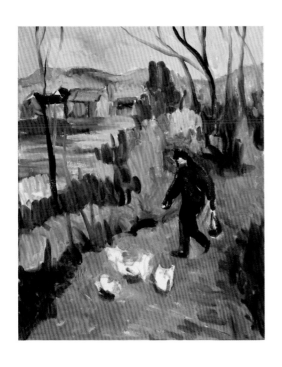

选用中号的扁形画笔,在颜料中调入较多的松节油,用类似平涂的方式画上各部分的基本色,形成画面的主体色调。

运笔方式参照物体的结构,顺势排列,逐步涂完。

画面的主体色调选择黄橙色与蓝绿色的弱对比,在局部依据物体的固有色插入绿、橙、蓝等其他色彩。

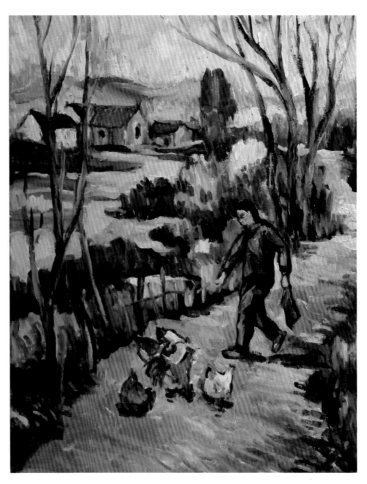

在松节油中兑入等量的调色油, 形成一比一的比例, 作为调色媒介。调色时用油量逐步减少, 颜料逐渐变厚。

选用小号画笔, 顺着画面中物体的结构, 用并列的短线条, 逐步描绘各部分的结构细节。

色彩方面要注意使用少量的对比色, 让色彩有鲜明的变化, 趋于丰富。

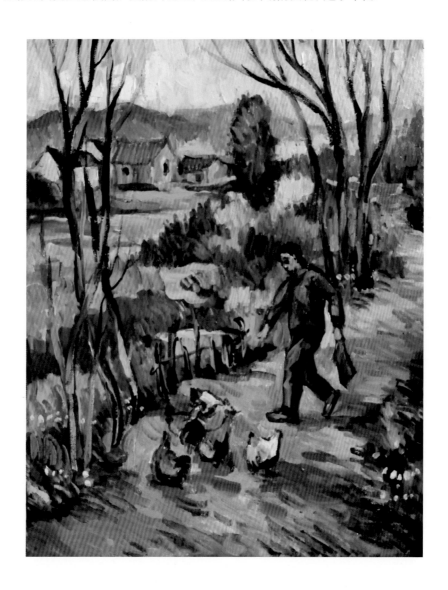

第四阶段 深入刻画

直接使用调色油作为调色媒介，调色时只能少量使用油，让颜料稠厚些，便于在画面上形成厚实的色层肌理。

选用小号的尖头画笔，用更细的并列短线条去塑造、刻画各物体的局部细节。

刻画中在保持各物体基本色调的同时，注意要使用更多的颜色，使画面的色彩变得更加丰富。

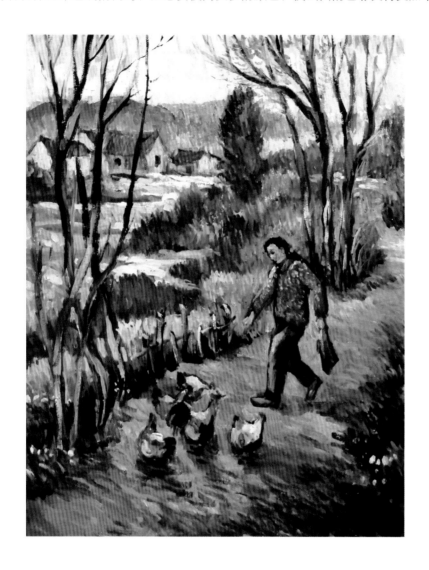

第五阶段　整理完善

对画面整体的明暗关系、色彩关系、空间关系、各物体的虚实处理进行精心的调整。

这时作画已基本不使用调色油了，用小号的尖头画笔直接蘸起颜料进行描绘。要堆积出一定厚度的肌理效果。

使用精细的并列短线条穿插进更丰富的色彩，使物体塑造更加完美。

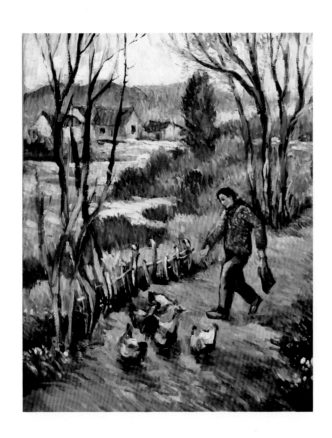

林间女子　2020 年

张　宏

布面油彩　50×40cm

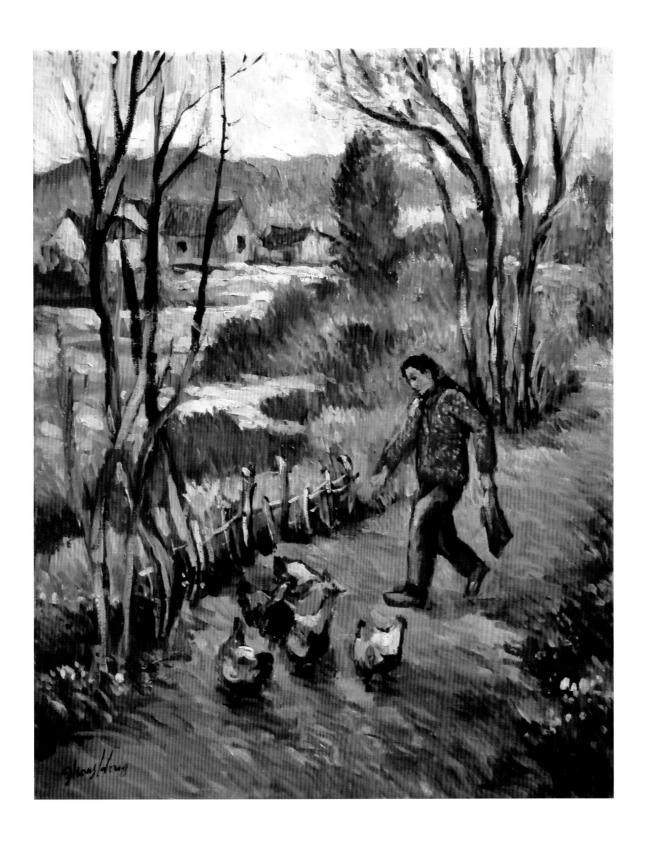

3. 草原牧歌

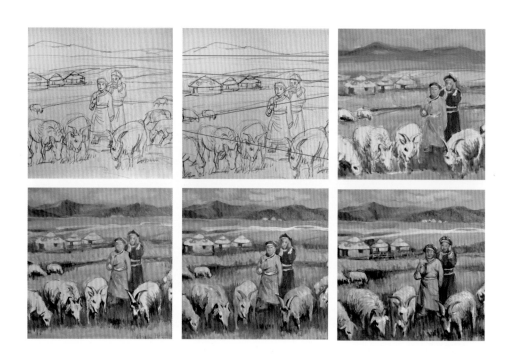

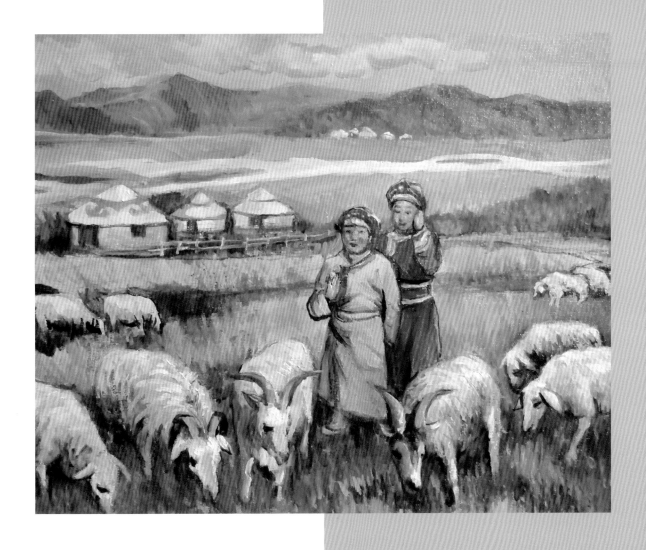

素材图片

参照的高更作品

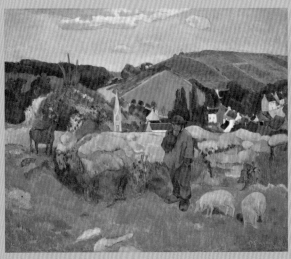

（1）创作构思

　　辽阔草原，美丽山冈，青青牛羊；白云悠悠，阳光灿灿挂在蓝天。盛装少年手拿皮鞭，站在草原上，轻轻哼着牧歌，看护着羊群。草原就是那般神奇，它就是一块人间的绿毯盖着地面，如盆景中的青苔，似手工织出的地毯。成群的牛羊漫游其间，仿佛绿茵上撒落的碎玉。风吹过的时候，它摇动婀娜的舞姿；飞过的苍鹰，捎去对绿野外世界的祝福。每个生命的光顾都让草原越发熠熠生辉，让天堂般美丽的风景映入了远方朋友们的心间。就是这片匍地而生、细密如初的薄柔之草，养育了这里的动物和淳朴善良好客的牧民。

（2）绘画工具材料

　　40×50cm 木质油画内框（绷亚麻混纺细纹油画布）、白色半油性底胶（市场现购）、油画颜料、调色油、松节油。

（3）作画过程

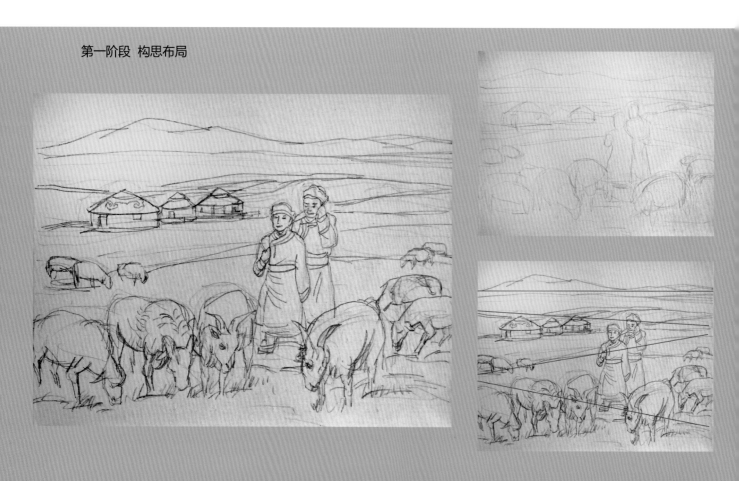

第一阶段　构思布局

　　首先用铅笔，在白色画布上轻轻地确定各物体的位置、大小和形状，完成基本的构图。接着仔细地勾勒结构轮廓。
　　布局时注意视平线偏于画面高度六分之一的位置，为草原留出大片的空间。这样构图可以强化草原空间的广袤感，利于彰显本画的主题。
　　画面中那些之字形的结构框架，呈现出近大远小的透视规律，便于表现画面的深远空间。

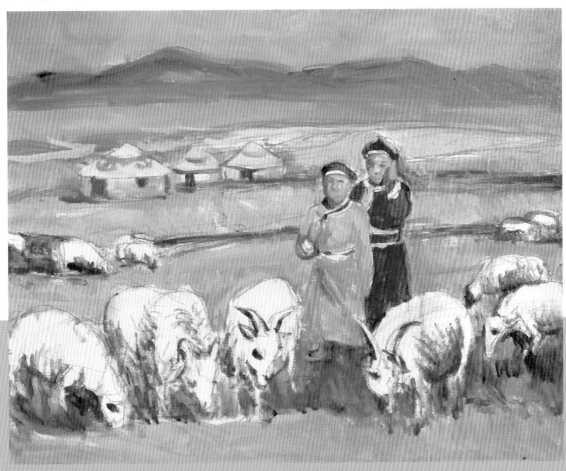

选用中号的扁形画笔，在颜料中调入较多的松节油，用类似平涂的方式画上各部分的基本色，形成画面的主体色调。

运笔方式参照物体的结构，顺势排列，逐步涂完。

画面的主体色调选择淡蓝色与绿色的和谐色调，在局部依据物体的固有色插入红、橙、紫、棕、褐等其他色彩。

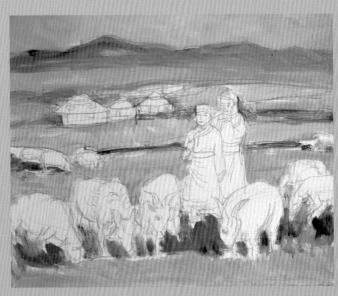

第三阶段　塑造细节

在松节油中兑入等量的调色油，形成一比一的比例，作为调色媒介。调色时用油量逐步减少，颜料逐渐变厚。

选用小号画笔，顺着画面中物体的结构，大色块的地方，如草地等，用竖直并列的短线条，逐步描绘各部分的结构细节。

色彩方面要注意使用少量的对比色，让色彩有鲜明的变化，趋于丰富。

（如果完成这一步骤，发现画面上颜料太湿，笔触难以掌控，可以停止作画，等待颜料干后再继续画。）

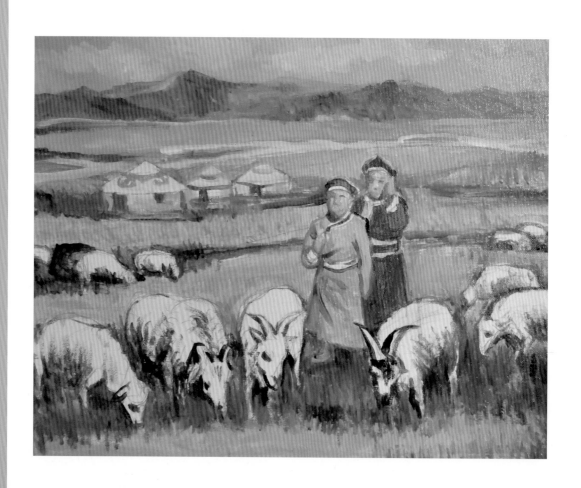

直接使用调色油作为调色媒介，调色时只能少量使用油，让颜料稠厚些，便于在画面上形成厚实的色层肌理。

选用小号的尖头画笔，用更细的并列短线条去塑造、刻画各物体的局部细节。

刻画中在保持各物体基本色调的同时，注意要使用更多的颜色，使画面的色彩变得更加丰富。

第五阶段 整理完善

对画面整体的明暗关系、色彩关系、空间关系、各物体的虚实处理进行精心的调整。

用精细的笔触和并列短线条穿插进更丰富的色彩，但要注意保持各大色块的基本色调，使物体塑造更加完美。

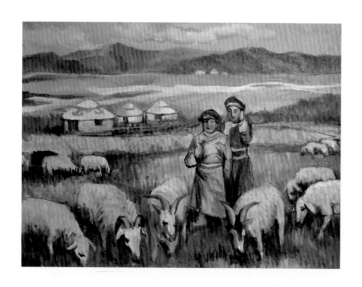

草原牧歌　2020 年

张 宏

布面油彩　40×50cm

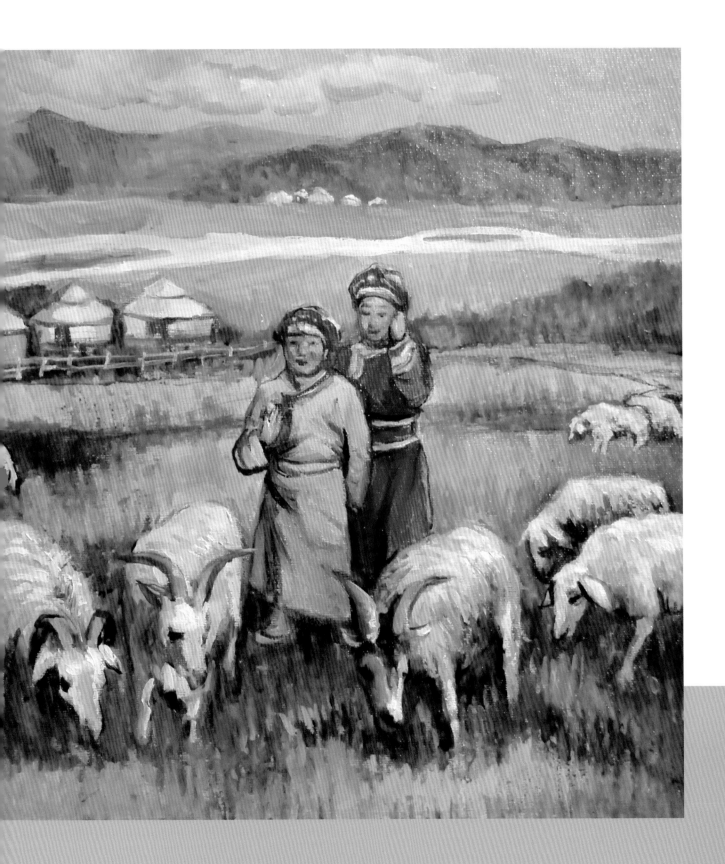

4. 甜蜜的瓜

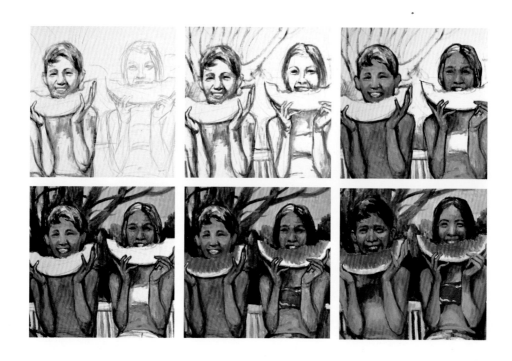

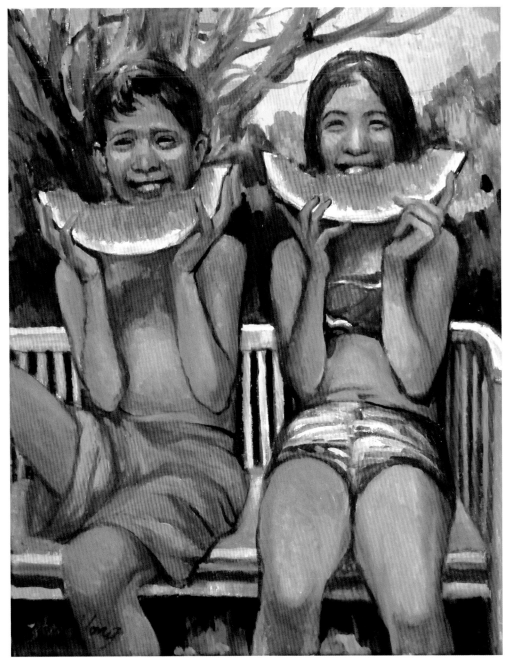

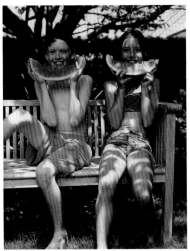

素材图片

参照的高更作品

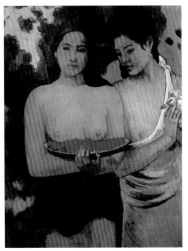

（1）创作构思

夏天是炎热的。太阳高高地挂在空中，就像一个大火球，炽热耀眼，让人难以忍受。夏天又是多姿多彩的。各色的野花竞相开放，鲜艳夺目，美不胜收。树木长得郁郁葱葱，密密层层，就像一把把大伞，遮住了火辣辣的太阳，为人们带来了阴凉。孩子们穿着色彩艳丽的衣裙，快乐地玩耍着、欢笑着。一片浓浓的绿荫下，甜蜜的瓜果，给孩子们带来了丝丝清凉、阵阵欢笑。童年的时光是最难忘的，它是五彩缤纷的，更是充满快乐的。童年就像一艘用糖果搭建成的船儿，载满了甜蜜，让人常常被那时的天真俏皮所逗笑，被那时的善良所感动，在记忆深处那些往事总是难以忘怀。

（2）绘画工具材料

50×40cm 木质油画内框（绷亚麻混纺细纹油画布）、白色半油性底胶（市场现购）、油画颜料、调色油、松节油。

（3）作画过程

第一阶段 构思布局

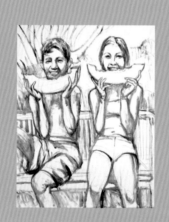
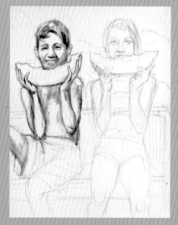
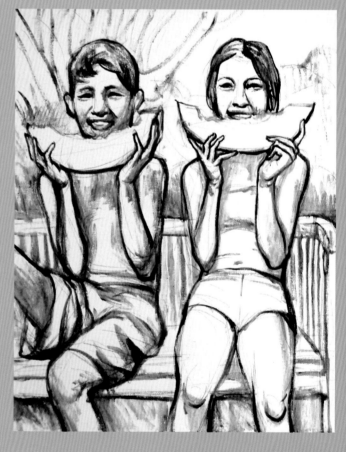

用铅笔描绘出人物的大体轮廓，完成构图布局。

选用小号画笔，以松节油稀释赭石色，在铅笔稿上勾勒结构轮廓，并涂上人物结构的基本明暗。

用黑色勾勒出确定的人物轮廓。

第二阶段 大体关系

选用中号的扁形画笔，在颜料中调入较多的松节油，用类似平涂的方式逐步画上人物皮肤的基本色彩。

运笔方式参照物体的结构，顺势排列，逐步涂完人物服装及道具、背景的色彩。

画面的主体色调选择黄橙色与深绿色的对比，在局部依据物体的固有色插入红、橙、蓝、棕、褐色等其他色彩。

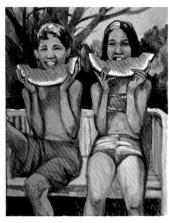

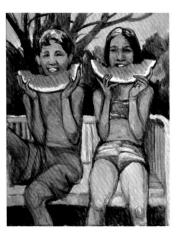

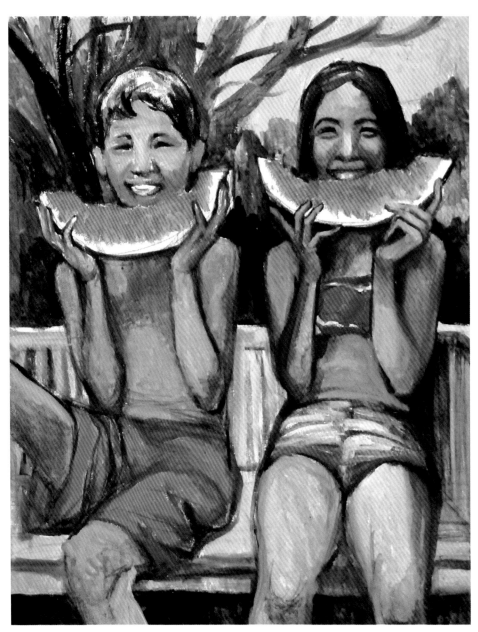

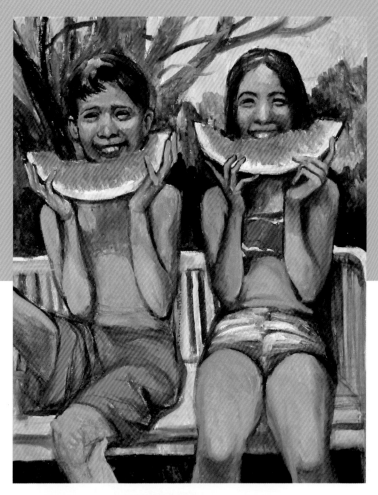

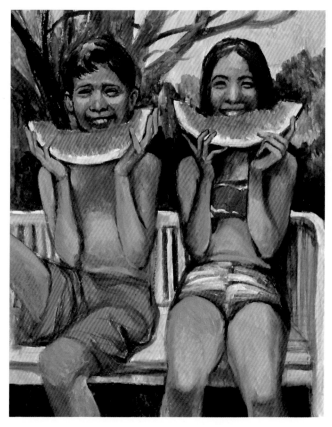

　　在松节油中兑入等量的调色油作为调色媒介，形成一比一的比例。调色时用油量逐步减少，颜料逐渐变厚。

　　选用小号画笔，按着画面中人物等物体的结构，用类似平涂的笔法，逐步描绘各部分的结构细节。注意各个大色块中的色彩要有微妙变化，留下一些笔触，不要完全涂匀。

　　色彩方面要注意纯度变化，让色彩在色块间形成色相对比，色块内形成纯度对比，趋于丰富。

第四阶段 深入刻画

直接使用调色油作为调色媒介，调色时只能少量使用油，让颜料稠厚些，便于在画面上形成较厚实的色层。

选用小号的尖头画笔，用更细小的笔触去塑造、刻画各物体的局部细节。

尤其注意人物表情的刻画，让画面流露出欢快的气氛，彰显本画的主题含义。

刻画中在保持各物体基本色调的同时，注意要使用更多的颜色，使画面的色彩变得更加生动。

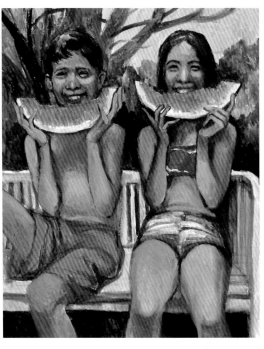

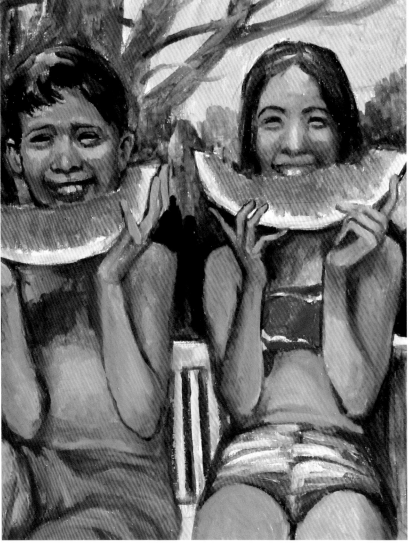

第五阶段　整理完善

　　使用精细的笔触在大色块中插进更丰富的色彩，让人物形象塑造得更加完美。

　　对画面整体的明暗关系，色彩关系，空间关系，人物与道具、背景的虚实处理进行精心的调整。

　　这时作画已基本不使用调色油了，用小号的画笔直接蘸颜料进行描绘。

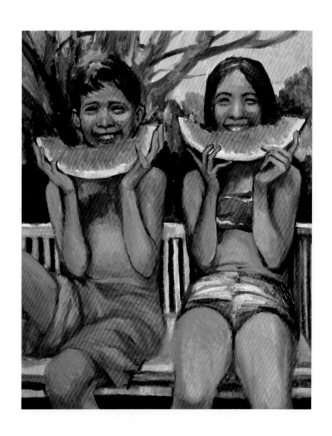

甜蜜的瓜　2021 年

张　宏

布面油彩　50×40cm

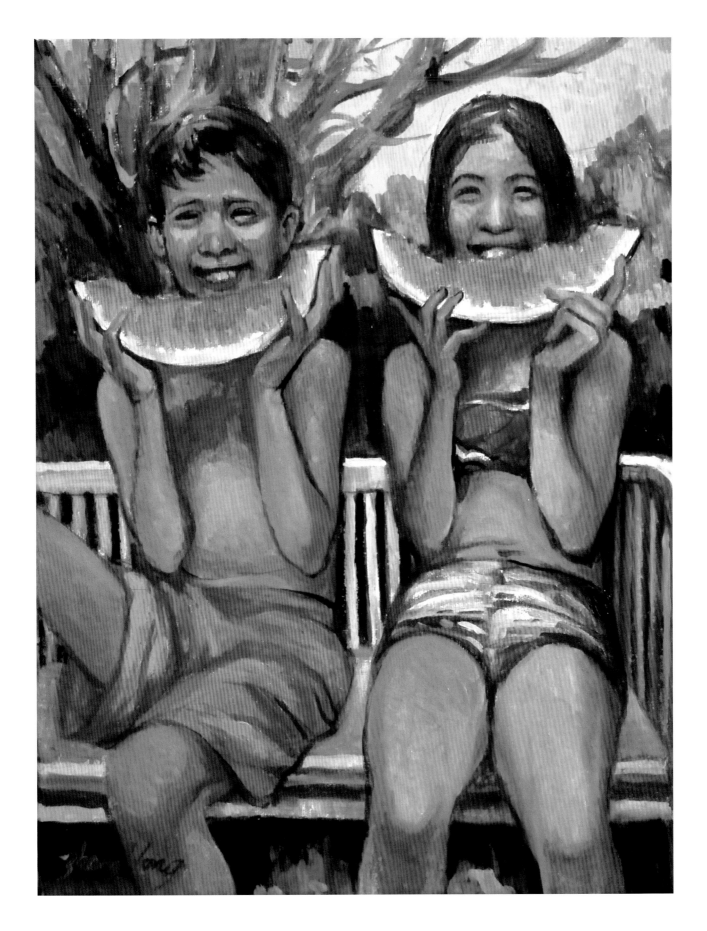

5.秋天

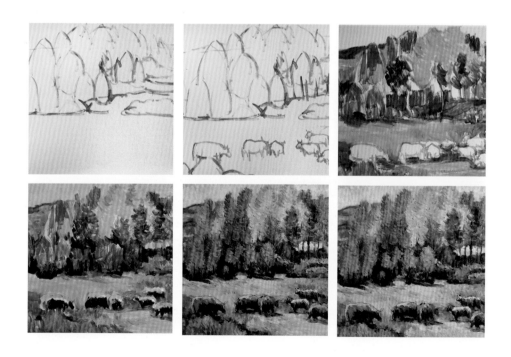

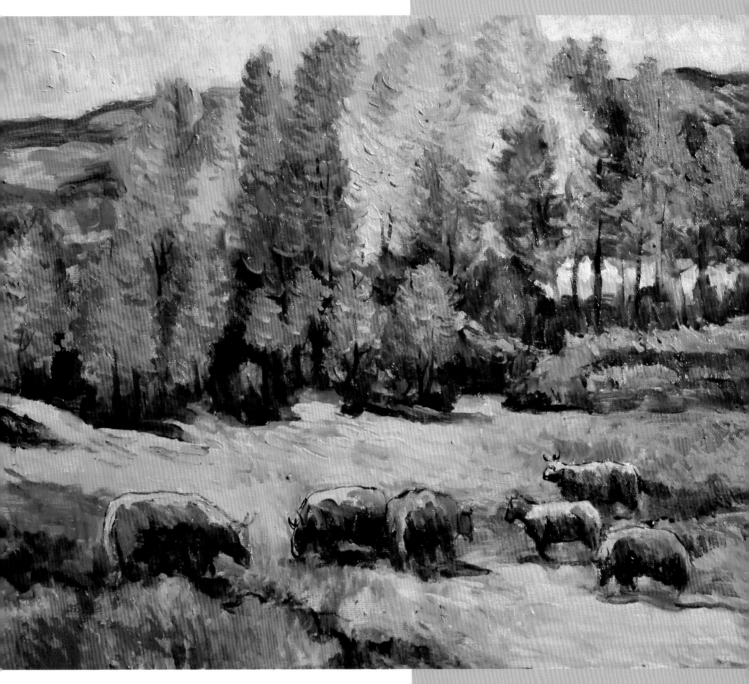

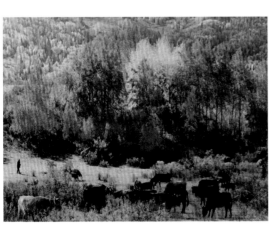

素材图片

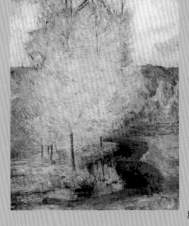

参照的高更作品

（1）创作构思

秋天走进原野，人们就像置身于金色的海洋。在阳光的照耀下，天与地融为一体，到处都是金黄一色闪闪发光。阳光洒落地面，留下金子一样温暖耀眼的影子。在阳光的照耀下，千树万树的红叶，远远看去，就像火焰在滚动。秋天，恰是最让人沉醉的时节，色彩是五彩斑斓中写着的希望。画家也难以在调色板上调出这样饱满的颜色，奔放、丰富、美丽，红的火热、黄的绚烂、绿的坚韧、蓝的清澈……构成一幅热烈灿烂的画面。单单这色彩就妙趣无穷，又让人演绎不尽。

（2）绘画工具材料

48×68cm 木质油画内框（绷亚麻混纺细纹油画布）、白色半油性底胶（市场现购）、油画颜料、调色油、松节油。

（3）作画过程

第一阶段　构思布局

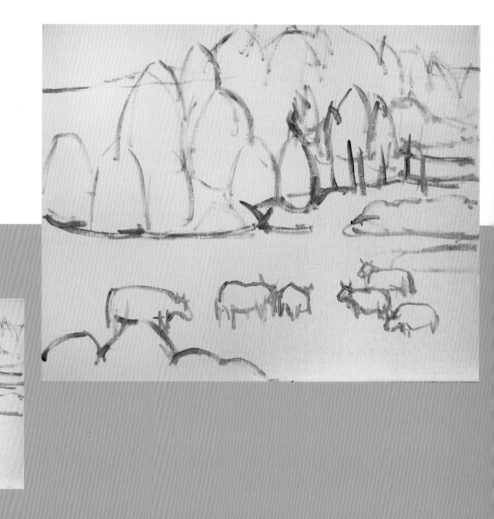

选用小号画笔，以松节油稀释湖蓝色，在白色画布上勾勒结构轮廓。

第二阶段 大体关系

选用中号的扁形画笔，在颜料中调入较多的松节油，用类似平涂的方式画上各部分的基本色，形成画面的主体色调。

运笔方式参照物体的结构，顺势排列，逐步涂完。

画面的主体色调选择黄色、红色与绿色的鲜明对比，在局部依据物体的固有色插入棕、紫、蓝等其他色彩。

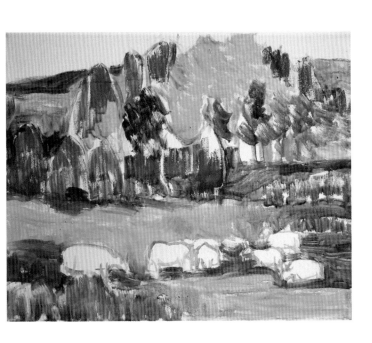

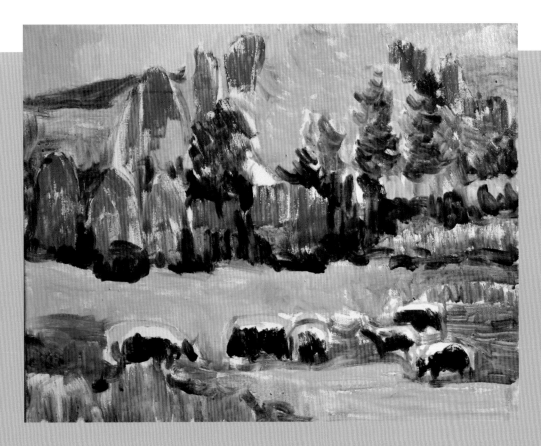

第三阶段 塑造细节

在松节油中兑入等量的调色油作为调色媒介，形成一比一的比例。调色时用油量逐步减少，颜料逐渐变厚。

选用小号画笔，顺着画面中物体的结构，用并列短线条，逐步描绘各部分的结构细节。

色彩方面要注意使用少量的对比色，让色彩有鲜明的变化，趋于丰富。

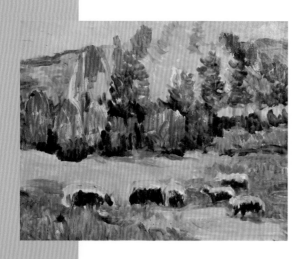

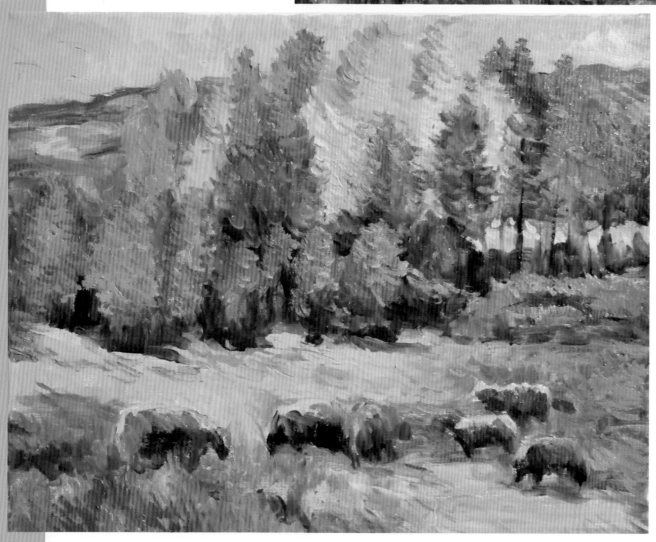

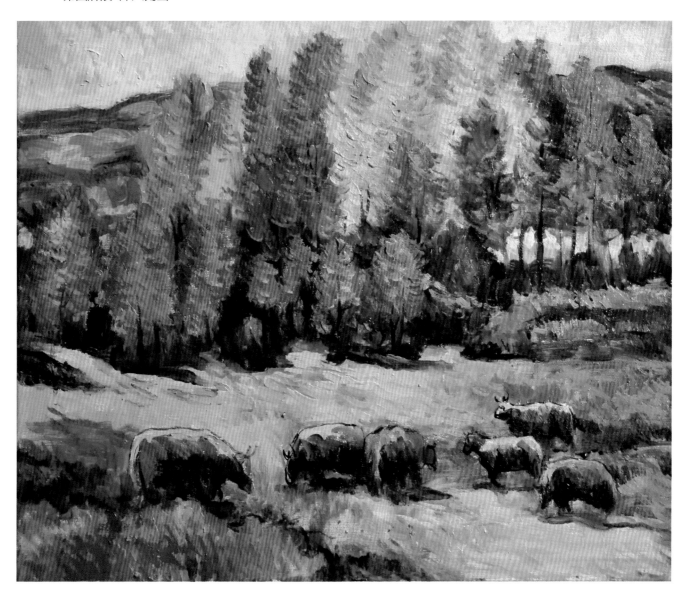

　　直接使用调色油作为调色媒介，调色时只能少量使用油，让颜料稠厚些，便于在画面上形成厚实的色层肌理。

　　选用小号的尖头画笔，用更细的并列短线条去塑造、刻画树木、牛群各物体的局部细节。

　　刻画中在保持各物体基本色调的同时，注意要使用更多的颜色，使画面的色彩变得更加丰富。

第五阶段 整理完善

对画面整体的明暗关系、色彩关系、空间关系、各物体的虚实处理进行精心的调整。

这时作画已基本不使用调色油了，用小号的尖头画笔直接蘸颜料进行描绘。要堆积出一定厚度的肌理效果。

使用精细的并列笔触，穿插进更丰富的色彩，让物体塑造更加完美。

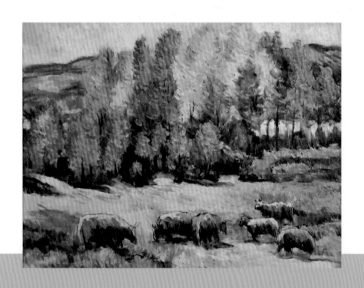

秋天　2021年
张乃雍
布面油彩　48×68cm

92

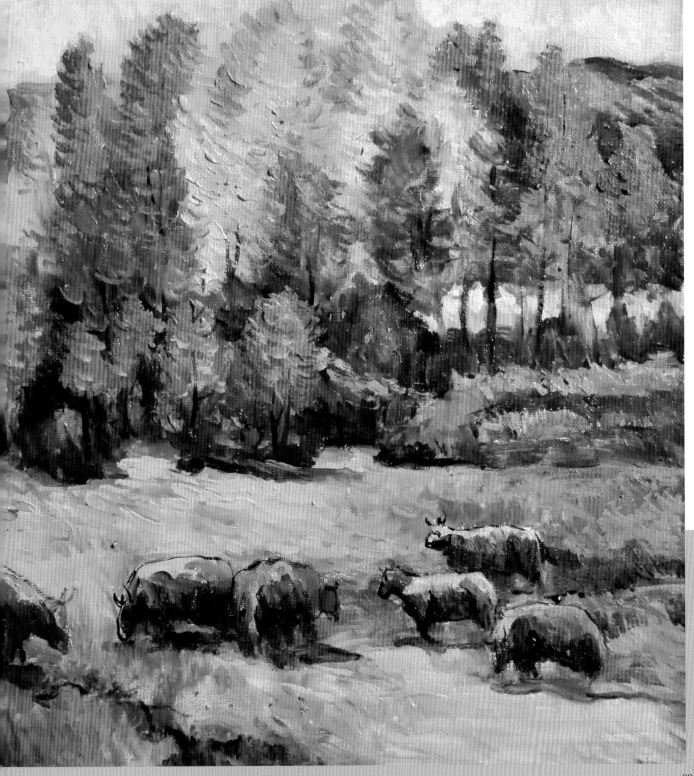

6. 泼水节

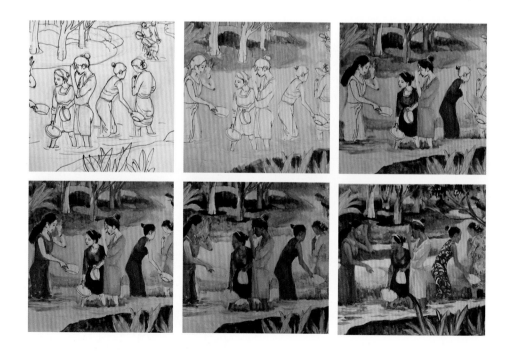

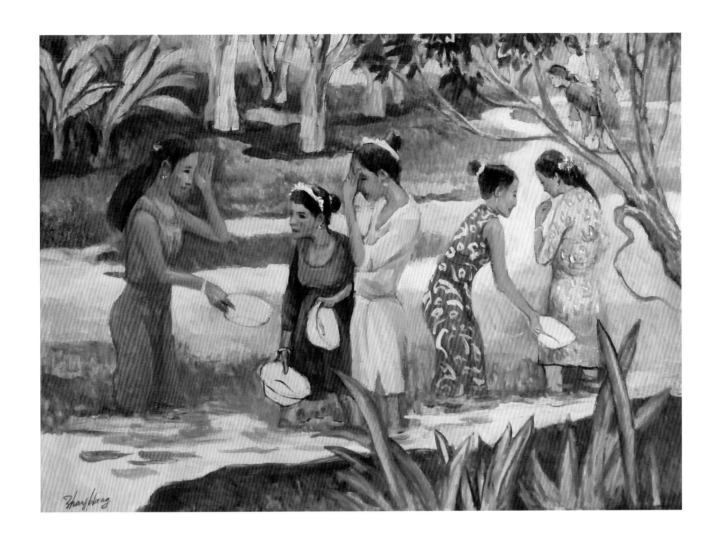

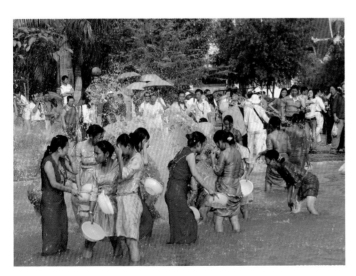

素材图片

参照的高更作品

(1) 创作构思

泼水节是傣族最隆重的节日之一。人们把它视为美好、吉祥和欢乐的日子。清晨，男女老少就穿上节日盛装，挑着清水，先到佛寺赕佛、浴佛，然后就开始互相泼水。一朵朵象征着吉祥、幸福、健康的水花在空中盛开。人们尽情地泼洒清水，相互祝福，笑声朗朗，全身湿透，兴致弥高。这是一幅生动而吉祥的美妙画面。

(2) 绘画工具材料

55×75cm 木质油画内框（绷亚麻混纺细纹油画布）、白色半油性底胶（市场现购）、油画颜料、调色油、松节油。

(3) 作画过程

第一阶段 构思布局

　　首先用铅笔，在白色画布上轻轻地确定各物体的位置、大小和形状，完成基本的构图。接着使用尖头中性记号笔仔细地勾勒结构轮廓。

　　运用近大远小的透视规律，表现画面的深远空间。

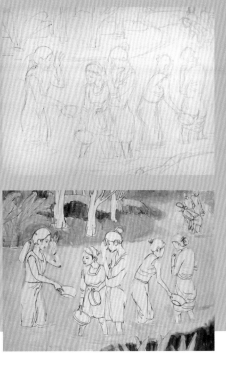

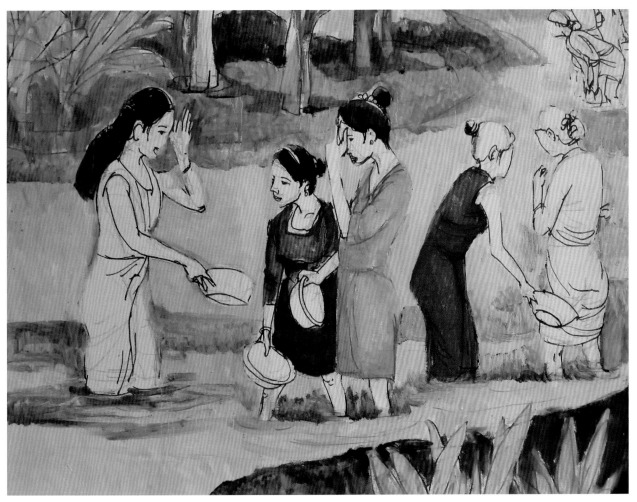

选用中号的扁形画笔，在颜料中调入较多的松节油，从背景开始，用类似平涂的方式画上各部分的基本色，形成画面的主体色调。

运笔方式参照人物的服装结构，顺势排列，逐步涂完。

画面的主体色调选择淡蓝、淡黄、浅绿色的和谐色调，在局部依据物体的固有色插入绿、红、紫、蓝、棕等其他色彩。

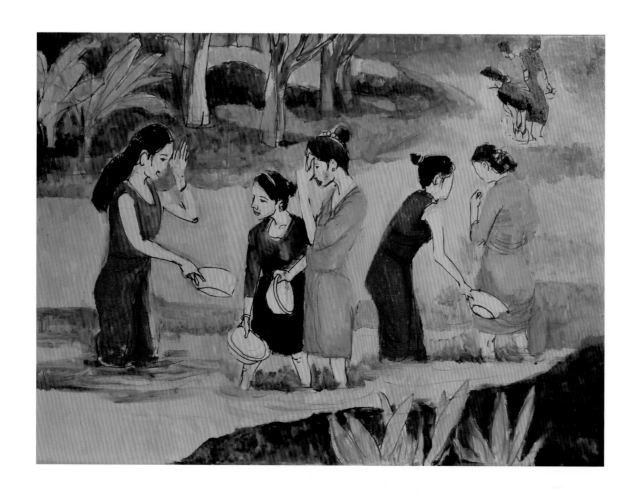

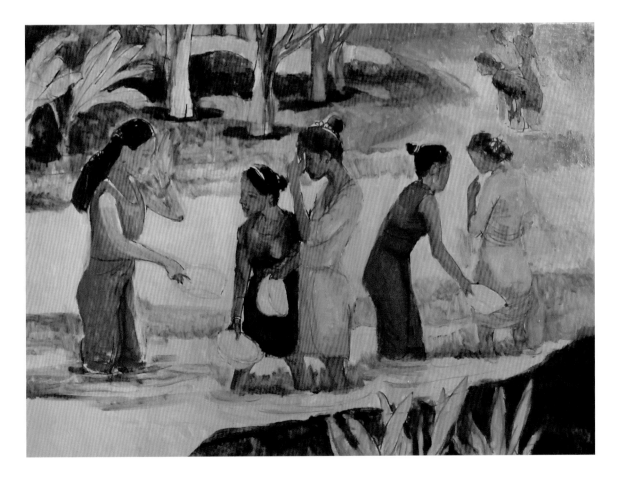

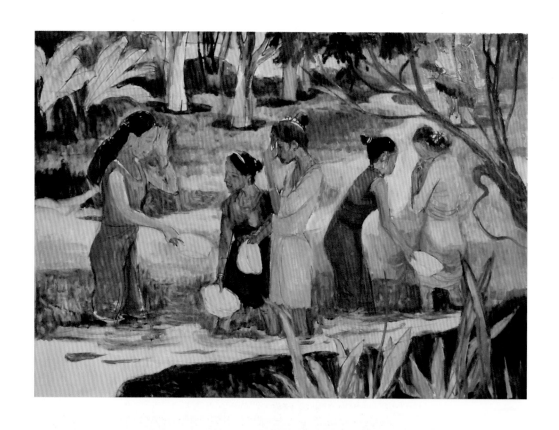

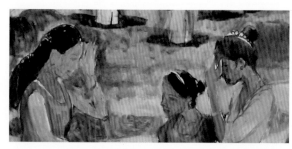

第三阶段 塑造细节

在松节油中兑入等量的调色油作为调色媒介，形成一比一的比例。调色时用油量逐步减少，颜料逐渐变厚。

选用小号画笔，顺着画面中人物的结构，逐步描绘头部、手臂等各部分的结构细节。

人物基本画好后，添加景物细节，丰富色彩和空间层次，烘托画面气氛。

第四阶段 深入刻画

直接使用调色油作为调色媒介，调色时只能少量使用油，让颜料稠厚些，便于在画面上形成厚实的色层。

选用小号的尖头画笔，用更细的笔触去塑造、刻画各物体的局部细节。尤其注重人物的脸部表情、肢体动态的表现。同时用重叠的方式画出服饰的花纹、皱褶等细节。

刻画中在保持各物体基本色调的同时，注意要使用更多的颜色，使画面的色彩变得更加丰富。

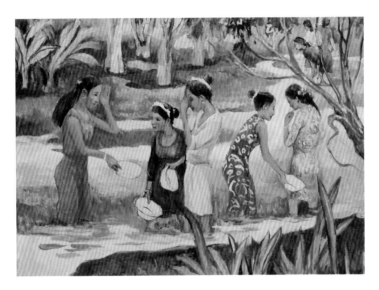

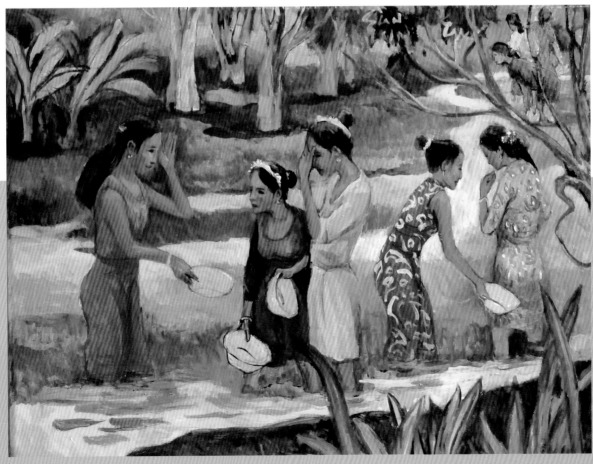

第五阶段 整理完善

　　仔细检查画面各部分是否塑造完整。对画面整体的明暗关系、色彩关系、空间关系、各物体的虚实处理进行精心的调整。

　　使用精细的笔触，穿插进更丰富的色彩，让物体被塑造得更加完美。

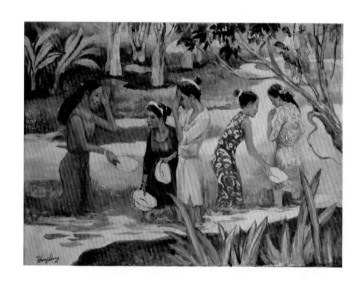

泼水节　2020 年

张　宏

布面油彩　55×75cm

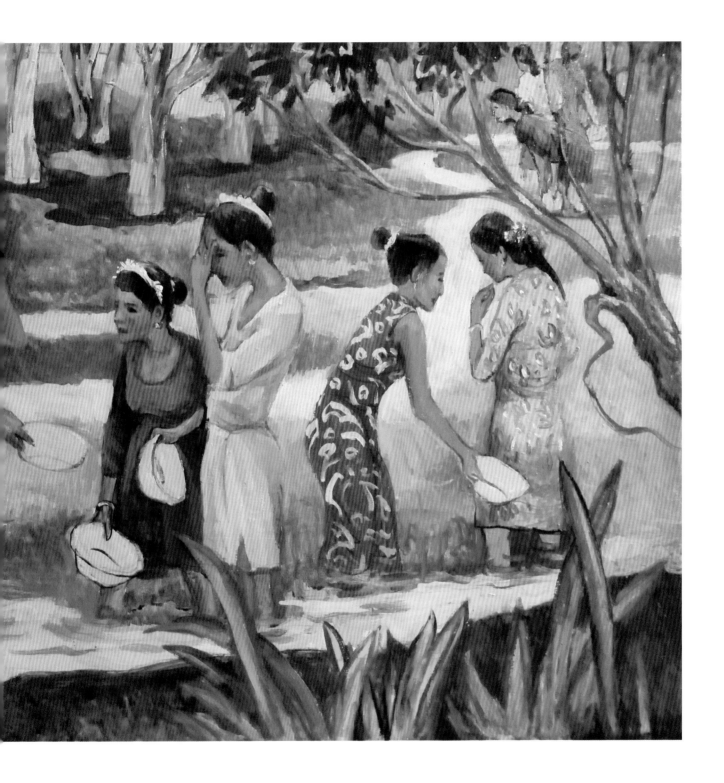